高等院校动画专业核心系列教材
主编　王建华　马振龙　副主编　何小青

动态构成

彭璐　编著

中国建筑工业出版社

《高等院校动画专业核心系列教材》编委会

主　编　　王建华　　马振龙

副主编　　何小青

编　委　（按姓氏笔画排序）

王玉强　王执安　叶　蓬　刘宪辉　齐　骥　孙　峰
李东禧　肖常庆　时　萌　张云辉　张跃起　张　璇
邵　恒　周　天　顾　杰　徐　欣　高　星　唐　旭
彭　璐　蒋元翰　靳　晶　魏长增　魏　武

总 序
INTRODUCTION

　　动画产业作为文化创意产业的重要组成部分，除经济功能之外，在很大程度上承担着塑造和确立国家文化形象的历史使命。

　　近年来，随着国家政策的大力扶持，中国动画产业也得到了迅猛发展。在前进中总结历史，我们发现：中国动画经历了 20 世纪 20 年代的闪亮登场，60 年代的辉煌成就，80 年代中后期的徘徊衰落。进入新世纪，中国经济实力和文化影响力的增强带动了文化产业的兴起，中国动画开始了当代二次创业——重新突围。2010 年，动画片产量达到 22 万分钟，首次超过美国、日本，成为世界第一。

　　在动画产业这种井喷式发展背景下，人才匮乏已经成为制约动画产业进一步做大做强的关键因素。动画产业的发展，专业人才的缺乏，推动了高等院校动画教育的迅速发展。中国动画教育尽管从 20 世纪 50 年代就已经开始，但直到 2000 年，设立动画专业的学校少、招生少、规模小。此后，从 2000 年到 2006 年 5 月，6 年时间全国新增 303 所高等院校开设动画专业，平均一个星期就有一所大学开设动画专业。到 2011 年上半年，国内大约 2400 多所高校开设了动画或与动画相关的专业，这是自 1978 年恢复高考以来，除艺术设计专业之外，出现的第二个"大跃进"专业。

　　面对如此庞大的动画专业学生，如何培养，已经成为所有动画教育者面对的现实，因此必须解决三个问题：师资培养、课程设置、教材建设。目前在所有专业中，动画专业教材建设的空间是最大的，也是各高校最重视的专业发展措施。一个专业发展成熟与否，实际上从其教材建设的数量与质量上就可以体现出来。高校动画专业教材的建设现状主要体现在以下三方面：一是动画类教材数量多，精品少。近 10 年来，动画专业类教材出版数量与日俱增，从最初上架在美术类、影视类、电脑类专柜，到目前在各大书店、图书馆拥有自身的专柜，乃至成为一大品种、

门类。涵盖内容从动画概论到动画技法，可以说数量众多。与此同时，国内原创动画教材的精品很少，甚至一些优秀的动画教材仍需要依靠引进。二是操作技术类教材多，理论研究的教材少，而从文化学、传播学等学术角度系统研究动画艺术的教材可以说少之又少。三是选题视野狭窄，缺乏系统性、合理性、科学性。动画是一种综合性视听形式，它具有集技术、艺术和新媒介三种属性于一体的专业特点，要求教材建设既涉及技术、艺术，又涉及媒介，而目前的教材还很不理想。

基于以上现实，中国建筑工业出版社审时度势，邀请了国内较早且成熟开设动画专业的多家先进院校的学者、教授及业界专家，在总结国内外和自身教学经验的基础上，策划和编写了这套高等院校动画专业核心系列教材，以期改变目前此类教材市场之现状，更为满足动画学生之所需。

本系列教材在以下几方面力求有新的突破与特色：

选题跨学科性——扩大目前动画专业教学视野。动画本身就是一个跨学科专业，涉及艺术、技术，横跨美术学、传播学、影视学、文化学、经济学等，但传统的动画教材大多局限于动画本身，学科视野狭窄。本系列教材除了传统的动画理论、技法之外，增加研究动画文化、动画传播、动画产业等分册，力求使动画专业的学生能够适应多样的社会人才需求。

学科系统性——强调动画知识培养的系统性。目前国内动画专业教材建设，与其他学科相比，大多缺乏系统性、完整性。本系列教材力求构建动画专业的完整性、系统性，帮助学生系统地掌握动画各领域、各环节的主要内容。

层次兼顾性——兼顾本科和研究生教学层次。本系列教材既有针对本科低年级的动画概论、动画技法教材，也有针对本科高年级或研究生阶段的动画研究方法和动画文化理论。使其教学内容更加充实，同时深度上也有明显增加，力求培养本科低年级学生的动手能力和本科高年级及研究生的科研能力，适应目前不断发展的动画专业高层次教学要求。

内容前沿性——突出高层次制作、研究能力的培养。目前动画教材比较简略，

多停留在技法培养和知识传授上，本系列教材力求在动画制作能力培养的基础上，突出对动画深层次理论的讨论，注重对许多前沿和专题问题的研究、展望，让学生及时抓住学科发展的脉络，引导他们对前沿问题展开自己的思考与探索。

教学实用性——实用于教与学。教材是根据教学大纲编写、供教学使用和要求学生掌握的学习工具，它不同于学术论著、技法介绍或操作手册。因此，教材的编写与出版，必须在体现学科特点与教学规律的基础上，根据不同教学对象和教学大纲的要求，结合相应的教学方式进行编写，确保实用于教与学。同时，除文字教材外，视听教材也是不可缺少的。本系列教材正是出于这些考虑，特别在一些教材后面附配套教学光盘，以方便教师备课和学生的自我学习。

适用广泛性——国内院校动画专业能够普遍使用。打破地域和学校局限，邀请国内不同地区具有代表性的动画院校专家学者或骨干教师参与编写本系列教材，力求最大限度地体现不同院校、不同教师的教学思想与方法，达到本系列动画教材学术观念的广泛性、互补性。

"百花齐放，百家争鸣"是我国文化事业发展的方针，本系列教材的推出，进一步充实和完善了当下动画教材建设的百花园，也必将推进动画学科的进一步发展。我们相信，只要学界与业界合力前进，力戒急功近利的浮躁心态，采取切实可行的措施，就能不断向中国动画产业输送合格的专业人才，保持中国动画产业的健康、可持续发展，最终实现动画"中国学派"的伟大复兴。

丛书主编：王建华　中国传媒大学新闻学院

天津理工大学艺术学院

前 言
PREFACE

构成课是我国艺术设计教育的基础课程，历史悠久。一般包括平面构成、色彩构成、立体构成，主要研究和探讨设计艺术中的形式美规律。它对提高思维想象力、启迪设计灵感，具有奠基的作用。学生通过观察、收集、筛选、实验、设计、制作作品，学会如何塑造形象、怎样处理形象与形象间的关系，并按照美的形式法则，组织、构成恰当的和具有美感的形式语言，从而有效地传达信息。构成课程是由素描、色彩等基础造型进入设计基础的过渡课程，它的作用很关键：将学生从高考临摹写生的具象写实描绘，引导至观察提炼的抽象思维从整齐划一的单向造型思维，向追求独立思考和个性化表达的设计思维迈进。构成课作为一门造型设计基础课，有助于提高学生的造型设计技能，激发学生的创造性思维能力，发掘学生的内在艺术潜能。

现代资信的发达，网络技术的发展，数字化的生存方式使当今年轻一代不仅思维方式的极度活跃，视域也是前所未有的宽泛。设计作为文化创意产业异常活跃的领域，其发展已经越来越多地依赖于数字媒体，其创意、表现与传播的形式，也越来越多地趋向于整合（包括静止的、运动的，甚至交互性的）。文字、图像、音频、视频在 20 世纪看似毫不相关的各类媒介均能够通过计算机数字信号进行编辑和传递，各个设计专业在数字化这点上是统一的、无界限的。因而，对数字化的、动态的、流媒体形式的这种视觉表现技能的教育和培训迫在眉捷。

相对于以往的图形设计、平面构成、视觉设计而言，《动态构成》是一门新生的基础课程。该课程设置的初衷在于打破以往教学以媒介分类（平面、立体或二维、三维）的格局，而换之以信息形态研究（静态和动态）的视角；延续从前基础课中强调发现性、实验性的训练要求，加入时间的维度，拓展至运动状态、特性及动态影像形式语言的研究，培养学生的抽象、四维的造型技能。

动态构成课程内容的重心在于相对于"静止"的"运动"，相对于"二维"、"三维"的"四维"时空，和相对于"单向"运动的双向"交互"，所以"动态"一词在当今信息时代，涵盖的范畴广泛而丰富。

可以说，本课程是因时而生，其教学内容也是依据社会和行业的发展需要而筹划。衷心希望本教材能够对于从事数字媒体、动画、视觉传达的学生有所裨益，同时衷心希望能抛砖引玉，与从事数字媒体艺术设计及相关专业教育的同行老师交流研讨，不足之处，敬请批评指正。

本教材在写作过程中得到了众多师友的鼓励和帮助，在此表示诚挚地感谢！

目 录

总序
前言

第 1 章 导论

1.1 什么是动态构成 …………………… 001
1.2 动态设计溯源 …………………… 001
1.3 动态构成设计的本质 …………………… 005

第 2 章 动态原理

2.1 视觉暂留 …………………… 007
2.2 运动知觉 …………………… 008

第 3 章 造型要素

3.1 时间点和空间幅度 …………………… 015
3.2 标尺、中间画和关键帧 …………………… 016
3.3 时间掌握的基本单位——每秒帧数 …… 018
3.4 节奏 …………………… 019
3.5 牛顿运动定律 …………………… 019
3.6 时间与空间幅度赋予动作以"意义" …… 020
3.7 动态特征与物质的特性 …………………… 021
3.8 动作与夸张 …………………… 022
3.9 运用时间刻划情绪 …………………… 023

第 4 章 视听语言

4.1 什么是视听语言 …………………… 030
4.2 画面造型 …………………… 031
4.3 镜头形式 …………………… 046
4.4 剪辑与蒙太奇 …………………… 047
4.5 声音与声画关系 …………………… 049

第 5 章
创作流程

5.1　创意 …………………………………… 056
5.2　概念设计 ………………………………… 056
5.3　分镜头脚本 ……………………………… 057
5.4　制作及设备 ……………………………… 058

参考文献 ………………………………………… 069
后　　记 ………………………………………… 070

第 1 章 导 论

1.1 什么是动态构成

"动态构成"一词是从当代建筑设计理论中借用的,是对"至上主义"和"构成主义"艺术的继承与发展。以扎哈·哈迪德(Zaha Hadid)、丹尼尔·里伯斯金(Daniel Libeskind)、欧蒂娜·黛克(Odile Decq)等为代表的当代先锋建筑师将"动态构成"作为建筑设计的一种形态操作策略,表达了建筑各个构成元素之间交叉、咬接的关系和内在的倾向性,以至形成动感和复杂的建筑形象。

萌发于俄国的"构成主义"艺术强调物体的空间感和运动感,通过抽象的方式把运动幻觉寓于静态设计之中。

而本书中的"动态构成"一词可以拆分为"动态"和"构成"两部分理解。动态指"事物发展变化的状况",也可以表达为"事物在运动中产生的变化状态"。"运动"即可以指物理意义上的某一物体位置的移动,该移动可以用度量单位来精确表示,也可以指某物体在其形态、动作、时空中的变化状态。

本书编撰的动态构成课程中的"构成"既可以指事物组合方式,也可以理解为某种设计方法。简而言之,动态构成是运用数字技术,记录、描绘、实验和研究对象的运动变化及其规律,达成有效的信息传达和沟通的课程。

1.2 动态设计溯源

事实上,将静态图形、图像动起来是人类历史上日历弥新的话题。自古以来人类就有着将静止的图画动起来的强烈愿望。

西班牙阿尔塔米拉洞穴中,一头野猪的尾巴和腿被重复画了数次(图1-1),使原本静止的形象在视觉上产生了动感,这幅原始洞穴壁画被看作是人类历史上最早的"动态影像现象"。

图 1-1 西班牙阿尔达米拉洞窟壁画

中国传统玩具之一走马灯(图1-2),又名马骑灯,是灯笼的一种,常见于元宵、中秋等节日。灯内点上蜡烛,蜡烛产生的热力造成气流,令轮轴转动。轮轴上有剪纸,烛光将剪纸的影子投射在灯面上,图像便不断走动。灯面上绘制的是古代武士骑马的图画,转动时看起来就像你追我赶,故名走马灯。

埃及古书曾记载古代埃及的画家们将神的各种不同瞬间的活动姿势画在庙宇的大厅里,当国王坐着御车从庙宇前疾驰而过时,仿佛看到神在向他举手致意。

古埃及墓室里也有类似的壁画,表现的是两个摔跤手一场摔跤表演的连续过程的动作分解,壁画作品分解准确,过程完整堪称佳作。

图 1-2 中国古代走马灯

图 1-3 西洋镜

图 1-4 《金臂人》（The Man With The Golden Arm）电影海报

由此看来，人类自从掌握了图画的表现技术，就一直在追求表现活生生的运动过程。当然，早期的艺术实践并没有使动态图画创作真正得到普及，直到电影技术的到来。

目前，理论界常使用"运动图形（Motion Graphic）[①]"一词来指使用视频或动态影像技术创造运动或旋转的图像，并且通常使用多媒体技术合成声音，这实际上也是本书探讨的主要范畴。

运动图形通常利用电子媒体技术在屏幕上展示，但是诸如西洋镜、转盘、走马灯等用手工制作出来的"原始动态影像"也属于运动图形（Motion Graphic）的范畴之内（图 1-3）。当然，"运动图形"还经常用来区分静止图形和在一段时间内以非指定形式运动的图形。

动态图形这一领域的理论研究尚未成熟，著名艺术理论家 Michael Betancourt 认为视觉音乐和 20 世纪 20 年代的抽象电影（代表人物诸如 Walther Ruttmann、Hans Richter、Viking Eggeling and Oskar Fischinger）是运动图形出现的基础。

第一个提出运动图形这一概念的是动态影像大师约翰·迪斯尼（John Whitney），他在 1960 年创建了名为"运动图形"的公司。

索尔·巴斯（Saul Bass）是电影片头领域发展的先锋。他为希区柯克的一系列电影制作了片头，《金臂人》（The Man With The Golden Arm）、《西北偏北》（North by Northwest）、《精神病患者》（Psycho），这几部影片中都有他精湛大胆的动态图形设计作品，这些作品常常简洁明了，有效地传达了电影的"情绪"。正是由于这些卓越的作品，索尔·巴斯成功地奠定了动态图形设计（Motion Graphic）在电影领域得以广泛运用的基础（图 1-4～图 1-6）。

"运动图形"真正突飞猛进的发展得益于当代计算机技术的极速发展。在计算机普遍应用之前，

[①] 此节参考维基百科和百度百科关于动态图形（Motion Graphic）的相关内容。

动态图形制作费用非常昂贵，常以秒来计算成本，这使它只能运用于大预算电影制作和电视产品。到20世纪80年代晚期和90年代中期，昂贵的专有图形系统只能普遍运用于电视台，其中包括英国宽泰公司（Quantel）制作出品的诸如哈尔（Hal）、亨利（Henry）、哈利（Harry）、幻影（Mirage）和颜料盒（Paintbox）等此类的工作站成为那个时期电视节目中运动图形设计制作的代表。

20世纪80年代以来，随着各种电脑软件的推陈出新，Motion Graphic这种设计形式的作品发展迅猛，越来越多地在各种媒体上得到普遍应用。

由于Motion Graphic灵活多变，所以它几乎可以涉及任何能使图像动起来的媒介领域。许多电影中令人惊艳的片头和片尾设计都是Motion Graphic这种表现形式；也有越来越多的电影在剧情中将实景与Motion Graphic融合，为观众展现出一个亦真亦幻的世界；在MV、广告短片这类小而精致的作品之中Motion Graphic更是所向披靡。此外，在UI、VJ（类似于DJ的实时影像编辑）、电子游戏、移动媒体等各领域里也大放异彩。毕竟，相较于静态的文字和图像，动态作品在对观众感官的吸引力、包容性和互动性上具有无可比拟的优势。

图1-7中是MK12为电影《奇幻人生》创作的开场：运动的图形和实景的结合更好地表现了主角的性格和每天繁琐刻板的生活。MK12是一家位于美国的知名图形设计工作室，创建于2000年的堪萨斯艺术学院。他们曾经为诸如《追风筝的人》、《奇幻人生》、《007：大破量子危机》等知名电影做过片头，并且为甲壳虫乐队做过一系列的短片。

图1-8中HKI™（全称Hellohikimori™）创作的美剧《行尸走肉》宣传短片，将鲜血、丧尸、实拍场景、逃生游戏和Motion Graphic完美融合。该工作室2004年成立于法国巴黎，是一个独立的跨界设计工作室，艺术性创作和商业化的作品均有涉及。

图1-9是Post Panic代表作品《McDonald's The Lost Ring》。该工作室位于荷兰阿姆斯特丹，

图1-5 《西北偏北》（North by Northwest）电影海报

图1-6 《精神病患者》（Psycho）电影海报

1997年成立，擅长将真人拍摄与Motion Graphic相结合，服务的客户包括Nike、MTV、ASICS、Google、McDonalds、Coca-Cola、Amstel等。

图 1-9　Mc Donald's The Lost Ring 短片截图

图 1-7　电影《奇幻人生》开场截图

图 1-8　美剧《行尸走肉》宣传短片截图

图1-10是荣获2010年Vimeo Festival Awards中Motion Graphic单元的获奖作品，片中结合3D动画和实拍素材视觉冲击力很强。

可见，动态视觉设计，或者说动态图形（Motion Graphic）这种艺术表现形式已经在业界达成共识，得到了普遍的承认。它是动画、电影、数字媒体的交叉领域，不恰当地说，只要存在运动的图形、图像的视听作品都可以作为动态构成课程研究的范畴。因而，本书写作过程中在动画、影视的研究领域中有诸多借鉴，使用了其中的相关术语和概念（如时间点、空间幅度、中间画、视听语言等）。为了阐述得清楚明晰，避免不必要的歧义，本书在介绍相关概念时便使用了该领域的特定名称，比如第3章介绍造型要素时便使用了"动画"、"定格动画"这些名称，在第4章介绍视听语言时经常使用"动态影像"和"影视"。

1.3 动态构成设计的本质

设计很多时候被认为是审美的表现形式，而事实上设计是通过对某种形式、要求、理念的加工，将信息可视化，并用可感知的、有吸引力的方式表达，使信息有效地传递，从而促成人与人之间的沟通。因而设计应该作为沟通的手段和工具存在，其内容的构成，其形式的表现，静态或动态的选择，都在于是否能够达成沟通。

从广义上来说，设计的研究范畴有关心理学和受众的使用，学习和记忆的生理习惯，不仅包括了视觉设计本身的内容，还涉及商业、哲学、文化、心理感知等方面，是利用视觉、听觉、触觉等人类有效意识对信息的感知规律，研究如何把零散、无序的素材转化成有效、准确的视听语言传递给受众，试图用深入浅出和饶有兴味的方式研究、解释复杂的课题，这才是设计工作的目的和本质。所以说，衡量和看待设计的标准不在于媒介形式，无论二维或是三维、四维，不论静态还是动态，也不论风格语言，起决定作用的乃是设计作品是否有效和能否准确地传达信息，达

图1-10 Vimeo Festival宣传短片截图

成沟通。

我们生存在一个多元嬗变的社会系统里，特别是互联网技术应用日新月异的今天，信息的规模及复杂化程度是空前的，人们对信息整理的要求剧增。同时，相关信息技术的迅猛发展使信息的加工方式有了本质的飞跃，对信息的整理、加工、呈现和传达，体现出不可替代的社会需求。

动态视觉设计这种信息传达方式在计算机技术日益发展的前提下已经达成广泛的共识，成为当今信息传达不可或缺的表现手段。它是在从前以静态视觉语言表达之外的信息可视化的动态设计表现，可以理解为"在屏幕和人际交互界面上使用的一种动态的建构（dynamic construction、motion design for screen and human-computer interaction）"。所以说动态设计构成的本质是信息的动态视觉设计，本教材内容设置的关键点也在于对信息动态表现技能的研究和探讨。

按照信息呈现的状态，可分为：静态信息、动态信息和交互信息三大部分。动态信息设计涉及范围应用多元化，按照不同的关注点，有多种分类模式，信息的承载方式随着科技的发展不断变化，类型也不断增加。由于信息可以转化载体形式，在不同媒介间交流，静态信息可以转化为动态信息进行演示，利用互动技术也可以进行交互设计，因此数字化的信息之间几乎没有绝对的界限，都是可以相互转化的。动态信息根据设计载体类型的不同，可以呈现为视频影像、网站、软件等交互应用形式。

本书以下的章节将从动态设计形成原理出发，分别讲述对象运动的造型要素，以及以屏幕为显示载体的常见的动态设计作品——影像，其视听语言的形成规律及形成技巧，最后介绍设计制作一般动态构成作品的创作流程及方法。

第 2 章　动态原理

2.1　视觉暂留

我们感受到的电影和动态影像片中的运动图像事实上是由胶片上的一个个单独静止的画面顺序出现构成的。产生运动视觉的秘密来源于人类视网膜的一种特性——视觉暂留。

视觉暂留理论认为，视像在大脑中停留的时间比眼睛实际看到的时间稍长，即人眼在看到的物象消失后，仍可暂时保留视觉的印象。想象一下，刹那间照进你眼睛的一束光线会在视网膜上呈现出一个亮点。即使在光线熄灭之后，这个明亮的图像还会持续一段时间。就是这个微小的持续或滞留时段促使一幅幅连续的图像在快速放映的情况下呈现为运动的图像。因此，如果屏幕上出现不停流动的画面，那么大脑中残留的影像就会比实际可视的稍长。电影放映以每秒 24 格的速度来进行流动放映，每一格画面之间都有极其微小的黑场。由于大脑可以保存每一个图像，因此能够把每个画面融合起来而无视其间的黑场。所以，假设每一个画面都与之前的画面稍有不同，我们会把整个片段视为一种运动。也就是说，我们坐在影院里看电影，我们看到了同等数量的黑场和画面，视觉暂留将他们连成了一部影片。

经科学家研究证实，视觉印象在人眼中大约可保持 0.1 秒之久。如果两个视觉印象之间的时间间隔不超过 0.1 秒，那么前一个视觉印象尚未消失，而后一个视觉印象已经产生，并与前一个视觉印象融合在一起，就形成视觉残（暂）留现象。

在 19 世纪上半叶出现的早期光学设备就明确地论证了这一效果。这些最初的严谨科学研究很快在大众娱乐中通过诸如西洋镜、转盘活动影像器和埃米尔·雷诺发明的活动视镜放映机等设备得到了实际应用。

现存最早的动态影像资料是埃米尔·科尔的作品，他在 20 世纪之初就直接在胶片上绘制小人。这是一种给无生命的物体赋予生命的创举。尽管早期电影给大众、小说家和老百姓的日常生活带来了乐趣，但在作品的戏剧性方面却还是颇费周折。一开始，观众在这个新奇的"魔幻世界"前驻足观望。显然仅仅在剧院舞台前架起一架摄影机，将戏剧全程拍摄下来是令人乏味的。于是电影制作者们开始各种尝试，比如移动摄影机，寻找不同的拍摄角度，在电影中制造变化、冲突和强调，使电影更加吸引人。不同的镜头位置和角度，使镜头和演员之间产生不同的距离，再加上导演在影片中展现更多他们的想法和个性化的语言给了电影一个更广的发展空间。很快声音、灯光和镜头技术以及其他一些技术的发展拓宽了这些选择，如今基于计算机的数字技术使影像的特效更加丰富。然而，电影史上那些早期的摄制基础技能演变至今，仍然是我们创作的基本技巧。

总而言之，运动视觉作品的制作原理，就是利用人们眼睛的视觉暂留作用，通过绘制在画稿中，或是拍摄在电影胶片上一格又一格的静止但又逐渐变化着的画面，连续放映，便形成了连续运动的影像。

图 2-1　只有在一定速度范围内的动态才能被人眼所看到。比如人眼只能捕捉到秒针的走动，却无法真正看到分钟和时针的走动。

2.2　运动知觉[①]

运动知觉（motion perception）是人对空间物体运动特性的知觉。它依赖于对象运行的速度、距离以及观察者本身所处的状态。例如，当物体由远而近或由近而远运动时，物体在视网膜上成像大小的变化，向人脑提供了物体"逼近"或"远去"的信息。

格式塔心理学认为："视觉动态的原理是人的眼睛与大脑倾向于将更近的位置连接看成运动。"

物体运动太快或太慢都不能使人形成运动知觉。比如人们很难用肉眼观察到手表上时针的移动（图 2-1）、人的衰老（图 2-2）、光的运动、子弹的飞行或是苹果落地的过程（图 2-3），因为它们的速度太慢或是太快。

物体之间的距离与运动的速度直接影响着运动知觉。以同样速度运动着的物体，远的感知运动慢，近的感知运动快，离得太远就看不出运动。可见，运动是人知觉运动的根本原因，但造成运动知觉的直接原因却是角速度，是单位时间内所造成的视角的改变量。

实际上，世界万物都在运动，只是速度快慢而已。因此，我们要观察某物体的运动速度，

图 2-2　太慢的运动速度肉眼很难即时看到。例如人的衰老、年龄的渐变，人只能在对比一段时间的变化结果来感受。

 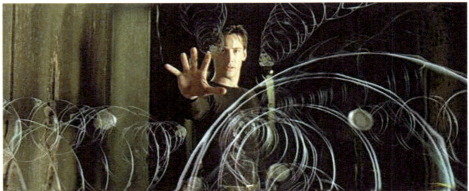

图 2-3　太快的运动速度肉眼也很难即时看到。例如子弹飞行（图中为电影《黑客帝国》中子弹飞行气流涌动的画面），苹果落水的一瞬间。

[①] 此节内容参考 http://www.baike.com/wiki/%E7%9F%A5%E8%A7%89

第 2 章 动态原理

就要与另一物体相比较。这个被比较的物体就是运动知觉的参考系统。选择的参考系统不同，运动知觉也不同。比如，骑自行车者以步行者为参考系统，感知则为快，与汽车行驶相比，感知则为慢。在参考系统少的情况下，两个物体的运动会被人感觉是其中一个在运动。一般规律是，人们倾向把较大的客体当作静止背景，较小的客体在其中运动。坐在车里的人感觉对面的火车在向后行驶，而实际上却是自己乘坐的火车在向前行驶，对面的火车则是静止的。在黑暗中，如果注视一个细小的光点，人们会看到它来回飘动，这叫自主运动；在皓月当空的夜晚，人们只觉得月亮在"静止"的云朵后徐徐移动，这种运动是由实际飘动的云朵诱发产生的，因而叫诱发运动；在注视倾泻而下的瀑布以后，如果将目光转向周围的田野，人们会觉得田野上的景物都在向上飞升，这叫运动后效。在所有这些场合，看到的运动都不是物体的真正位移，所以是似动现象。

人们在电影屏幕上看到的物体运动，是由影片上一系列略有区别的静止画面产生的，这种运动叫动景运动。1833 年 J.A.F. 普拉托设计和制造了第一个动景器。在一个圆盘分成的各个扇形平面上，依次画上各不相同但又相互联系着的舞姿，当圆盘旋转时，人们即可看到连续运动，是根据动景运动发生的原理提出和制作的。

影片在拍摄过程中，摄影机是固定在特制的机架上进行拍摄的，摄影机只能在一个角度进行上、下、左、右等位置移动，它的"摇、移"主要是通过画面的运动来完成的。

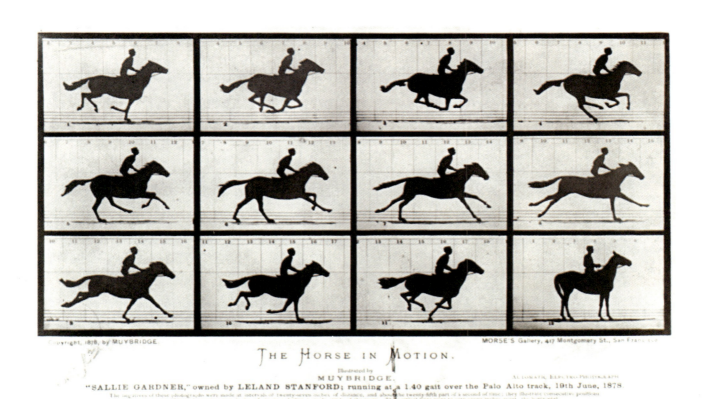

图 2-4　图为英国出生的美国摄影家、发明家、"动态摄像之父"、"电影之父"埃德沃德·迈布里奇 Eadweard J. Muybridge（1830–1904）于 1878 年 6 月拍下的人类史上第一部"电影"《骑手和奔跑的马》。他采用 12 台双镜头照相机列成一排，对一名骑手骑马快速奔跑的瞬间进行拍摄。

动画片中人物动作的幅度和速度实际上取决于中间画的数量。当表现某一动作时,中间画越多,每幅画之间的差别越小,动作就显得越慢越平稳;反之,中间画越少,每幅画之间差别越大,动作也就显得越快越剧烈。

由于动态影像是将一幅幅有序的画面通过逐格拍摄连续放映的方法使形象活动起来的(图2-4),因此,它不但能使一切生物(人物、动物、植物)按照创作者的意志活动起来,也可以赋予非生物以生命,使桌、椅、板、凳、锅、碗、瓢、盆,乃至各种固定的建筑物都按创作者的意志活动起来;还能非常鲜明地表现某些自然现象,如风、雪、雷、雨、水、火、烟、云等,还可以通过叠化等技巧,或者渐变的绘画,直接使一种形象变化为另一种形象,如《大闹天宫》的孙悟空能够有"七十二变",科幻片中人能够变化成"怪兽"等。

在制作技术日新月异的今天,动态影像的表现力极其丰富,几乎无所不能,为创作人员充分发挥自己的想象力提供了广阔的天地,并且特别适用于表现夸张的、幻想的、虚构的题材,创作者甚至可以把幻想和现实交织在一起,把幻想的东西通过具体形象表现出来,从而使动态影像片具有独特的感染力。

实时训练题(一):手翻书

手翻书是制作动态作品最简单、朴素的方式之一,它可以完全由手工制作完成,对计算机软件技能需求较低,画面可难可易,内容灵活,对于一年级学生来说具有很高的可操作性。

此次练习的目的在于通过绘制连续图像,进一步理解视觉滞留原理,创作动态视觉设计作品。

要求:

(1)尽量使用横向而非纵向的长方形开本,这样当用照相机或者扫描仪输入计算机制成电子影像文件时,容易与电影或电视显示屏的画幅比例相匹配(图2-5)。

图2-5 2011级视觉传达专业吕坤霖同学作业《鬼脸》,竖构图在纸本上翻看效果良好,一旦制作成视频后,屏幕两侧便是较大面积的黑,影像放映效果受到影响,如图中示例。

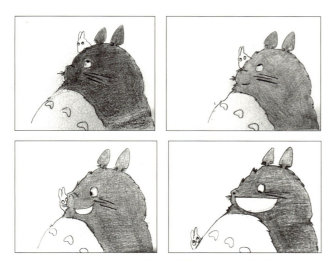

图 2-6 2011 级视觉传达专业赵佳同学作业《龙猫与兔子》

图 2-7 2011 级视觉传达专业孟庆子同学作业《萝卜甩葱》

（2）把第一幅画面画在手翻书的最后一页，这一页就是动态影像作品的第一帧，然后从后往前依次画满。翻开第一幅图画的相邻页，透过这一页能看到前一页图画，这样可以指导相邻两帧之间变化的幅度。

（3）相邻两页之间要有些不同。图画改变的速度取决于图画之间的距离，距离越大，角色形象动作越快，反之越慢。

（4）绘制期间需要不断翻动页面来监督作品完成的情况，例如变化的速度快慢、动作幅度等。

（5）使用适当的绘制工具也很重要。因为工具不同将获得不同的视觉风格。

（6）图画力求简洁，有利于观看清晰的运动原理和过程。此次练习的目的是探讨动态影像的节奏。在制作过程中可以尝试改变图画之间的距离，看看会给动态影像节奏的产生带来怎样的影响。

如图 2-6 中龙猫肚皮上兔子的位置依次移动，配合龙猫表情的变化，龙猫与小兔子做相对运动，产生饶有趣味的动画。

同学们可以试试看，在一个动作上所用的图画张数与运动的速度有什么关系？是否张数越多，对象运动的速度就越慢，作品长度就会越长；反之，完成一个动作序列帧数量越少，运动速度越快，作品长度就会越短（图 2-7、图 2-8）。

 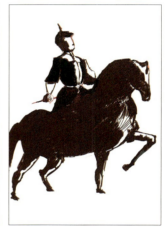

图 2-8　2011 级视觉传达专业苏帆同学的作业

实时训练题（二）：接龙动画

（1）每位同学绘制一个简洁的形象，要求：
- 动物或拟人化的动物
- 表现手法和风格不限

（2）为该形象设计一个典型的动作可适当添加简单的场景

（3）按照抽签顺序，将前一位同学的形象变化为下一位同学的形象，要求：
- 变化流畅、自如
- 可利用场景辅助变化
- 1～3 秒之内即可

图中（图 2-9～图 2-11）三位同学分别将自己绘制的形象逐渐变形为另一位同学绘制的形象。在变化过程中，图画张数越多，前后差异越小，变化越平缓，变化发生的速度越慢。

两两变形的发生，可以仅从形象、轮廓上变化，也可以加入情节、动作或其他道具，或者运用镜头的切换等，充分发挥想象力，使变形的完成更加有趣自然。

图 2-9 2011 级视觉传达专业赵千慧同学的作业

图 2-10 2011 级视觉传达专业刘文龙同学的作业

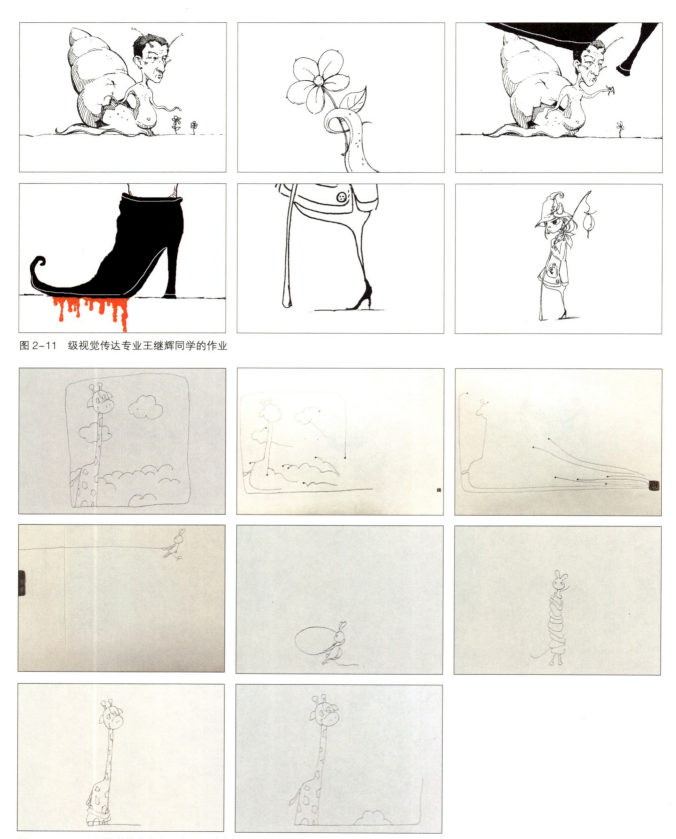

图2-11 级视觉传达专业王继辉同学的作业

图2-12 2011级视觉传达专业孟庆子和褚惠芬同学的作业，她们将两个形象互相变化、首尾相接，形成无限循环的动态效果

第 3 章 造型要素

了解了动态影像形成的视知觉原理后,就该谈到如何真正设计具有表现力和传达效率的作品了。不同于二维静态作品的表达,动态设计的造型除了单幅画面造型的准确性外,最重要的是如何处理序列帧之间的关系,和由此而带来的与"时间"相关的一系列的运动问题。

本章学习的目的就在于了解运动的最基本造型要素"时间"和"空间幅度"。因为所有的动态设计师、影像工作者或是动画制作者,不管他们制作何种类型的作品(2D 经典动态影像片、定格动态影像片或者 CG 动态影像片),也不管他们从事何种性质的工作(商业性的,基于电影的或者实验性的影像作品),都会使用同样的要素去创造他们的作品——时间。他们使用时间的方式就像画家使用颜料、雕刻家使用石头一样,原材料塑造并定义了他们的作品,但怎样去处理和加工它们就看每个创作者的智慧了。因此,"一切都在于时间点 (timing) 和空间幅度 (spacing)。"[①]

3.1 时间点和空间幅度

时间点和空间幅度是动态造型的基本要素。我们用弹球这个经典的例子来作说明。

图 3-1 中弹球碰撞地面发出乒乓的声音,球撞击地面的点就是动作的时间点,即事件发生的节奏、重音或者说节拍。

什么是空间幅度是呢?在图 3-2 中弧线中较慢的地方弹球相互重叠,而在弹球快速下落时,空间幅度相对较大。图中球运动轨迹形成的上下波动之间的疏密关系,就是空间幅度。

这个简单的实验里,有关球自身的因素对运动的时间和空间幅度也会有影响:球的轻重、制

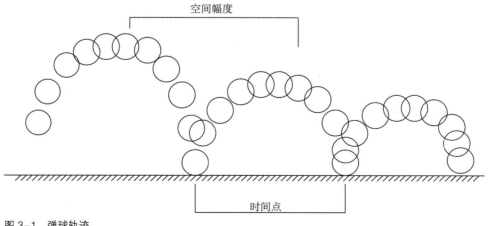

图 3-1 弹球轨迹

① [英] 理查德·威廉姆斯. 原动画教程——动画人生存手册 [M]. 邓晓娥译. 北京:中国青年出版社,2011:35.

作材料、大小、移动速度。而施动者即抛球人的动作同时会带有性格特征，如快慢、稳定、晃动、小心、乐观或是悲观等。

另一个例子感受一下时间点和空间幅度。把一个圆球放在摄影机下，让它从屏幕左侧移动到右侧，时间为一秒钟即时间24格的速度，这就是时间点。我们将它的运动轨迹均匀展开就会得到我们的空间幅度如图3-3。

如果保持时间点，我们改变它的空间幅度，让它慢速滑过1号位置然后逐渐进入25号位置。时间还是1秒，由于空间幅度不同，它的运动轨迹显然不同。从1到25号，它们的空间幅度由小变大再由大变小，对象的运动速度则呈现为由慢至快再到慢（图3-4）。

3.2 标尺、中间画和关键帧

运动起始位置的画称为原画，而原画和原画之间的画称为中间画。标尺则表明了空间幅度。

下面图例中绘制的是钟摆运动的过程（图3-6～图3-8）。原画就是钟摆改变运动方向的地方，即动作的起始点，一般最先被确定，分别是1

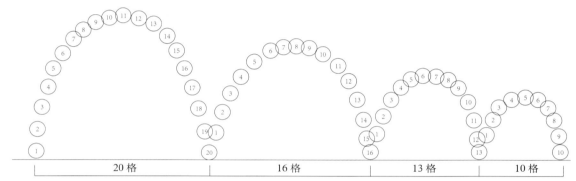

图3-2 弹球轨迹图

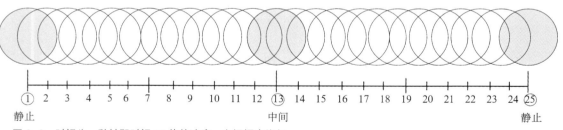

图3-3 时间为一秒钟即时间24格的速度，空间幅度均匀

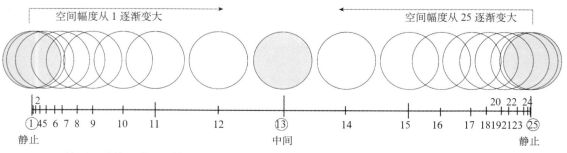

图3-4 时间为一秒钟即时间24格的速度，空间幅度不均匀，两侧较小，中间渐大

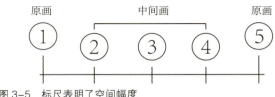

图 3-5　标尺表明了空间幅度

号和 5 号原画，也是关键画的起始张，被称为原画。我们将两个原画之间均匀地插入了三个中间画。

中间画绘制的顺序是：首先，在 1 号和 5 号原画之间绘制 3 号中间画，即钟摆运动的中间位置，它的重要性显而易见，被称为"小原画"或"过渡位置"。再把 2 号中间画放在 1 号原画和 3 号中间画之间，4 号中间画放在 3 号中间画和 5 号原画中间，这样中间画就被平均分布了。

如果想让钟摆在两个原画位置之间的运动方式由匀速运动变为"渐入"、"渐出"，在结尾处放慢，或者叫做加入动作的"缓冲"效果，我们可以再增加几个中间画（图 3-9）：

如果想让这种渐入渐出的速度变慢，尤其是在动作结尾处的速度慢下来，我们可以再加几个中间画（图 3-10）：

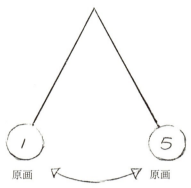

图 3-6　1 号和 5 号分别是钟摆运动的起始位置，也是关键画的起始张，被称为原画[1]

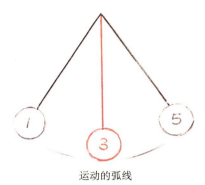

图 3-7　3 号是运动的中间位置，重要性显而易见，一般被称为"小原画"或"中间位置"[2]

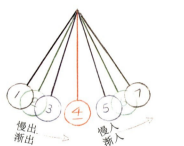

图 3-9　图片选自《动画人生存手册》第 50 页

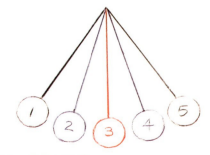

图 3-8　2 号和 4 号是中间画[3]

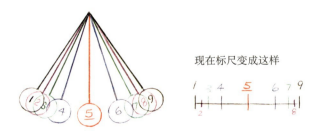

图 3-10　图片选自《动画人生存手册》第 50 页

[1] 图片选自 [英] 理查德·威廉姆斯著　邓晓娥译：《原动画教程——动画人生存手册》，中国青年出版社，2011 年版，第 48 页
[2] 图片选自《动画人生存手册》第 49 页
[3] 图片选自《动画人生存手册》第 49 页

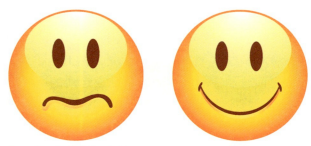

图 3-11　两个表情关键帧

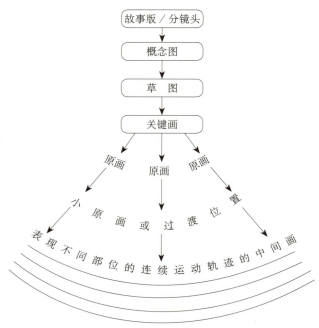

图 3-12　将故事转化成动画稿的一般过程

以计算机动画制作为例，越来越多的动态作品首先筹划连续动作中的关键动作，然后用关键帧完成全部动作。最初，这个连续动作被分解为各种独立的姿势，随后再加上其余的动作，从而构成一个姿势到另一个姿势的完整动作。

故事版指某一个镜头内发生的故事的一张或多张画。而关键帧就是能够交代故事情节最关键和最重要的画面。比如图 3-11 一个伤心的人想到或听到什么变得高兴起来，那么表现这一情节的关键帧实际上只需要两个。

关键帧、原画、小原画实际上是动画逐步分解细化的创作过程。由作品的创作概念绘制故事版，寻找合适的视觉风格，再确定分镜头，以何种场景角度表现，再逐步细化到场景中人物的出现、动作，动作的速度、幅度等。

3.3　时间掌握的基本单位——每秒帧数

动态影像设计师和电影制作者处理时间的基本单位都是由单张胶片或者摄像录制和投影速度来决定的，这个速度被普遍称为帧速率或每秒帧数（fps）。伴随着电影技术的发展，虽然播放或投射率的速度改变了，但是胶片和录像的标准播放率通常为：

胶片——每秒 24 格

录像——每秒 25 帧（PAL）

录像——每秒 30 帧（NTSC）

如果银幕上一个动作要 1 秒钟，它占据影片 24 格；半秒钟占 12 格，以此类推。

如果是"一拍一"，每一格需要一张画，一秒钟的动作需要 24 张画。如果同样的动作是拍双格的，每一张画连续拍摄两次，每秒只需要 12 张画。这两种情况所拍的画格数目相同，因而引起的速度也是相同的。

所以，无论是在什么情绪或节奏下，不管是疯狂的追赶场景，还是浪漫爱情场景，无论是石头落地，还是羽毛飘飞，创作者掌握时间的单位是 1/24 秒。动态设计表达必须学习的一个重要技巧，就是在实践中学会掌握 1/24 秒这个单位及其倍数和 3 格、8 格、12 格等在银幕上带给观众的"时间感觉"。

这些数字对动作意义的产生和视听幻象的形成至关重要。我们知道视觉滞留持续的时间大概是 1/10 秒，这比胶片或者影像的帧速率长得多。如果放映速度低于视网膜的视觉滞留速度，按序排列的图像将显示为停停动动这样分离的图像，那么头脑中的运动幻象就会受阻或消失。

因为动态设计师是通过自己的作品创造和表现对象运动的节奏，而不是一味忠实地记录生活中的日常运动来决定所有动作的运动状态，所以在创作作品时可以根据需要，设计安排实现想要

得到的各种动态节奏。

相比较动画片来说，真人实拍电影的制作，依靠的是"已记录"时间和"被构造"时间的比对，其动作的节奏是记录而不是创造出来的，它是由电影设备自动生成的。

3.4 节奏

"节奏"是最基本的动态影像原理之一，它会因动态设计师的处理方式不同而产生巨大的变化，会因效果的需求而被风格化或自然写实化。

本质上说，所有的动态设计作品的节奏完全是由排成序列的一连串图画以及它们呈现在屏幕上的前后位置来决定的。动作的快慢是由单个图像之间变化的空间幅度决定的。至于这些图像是手绘的还是计算机生成的3D模型都没有关系，它们使用的原则是一样的。简单地说，序列图画在屏幕上彼此之间挨得越近，动作就越慢；图画之间的距离越大，动作就越快。

图像间的空间幅度为动作提供了精确的节奏和动态特征。物体之间的距离越大，动作就越快。比如羽毛的飘落是缓慢的、轻盈的，而巨石的坠落则是快速、迅猛的。羽毛的运动轨迹是一系列弧线，并且时快时慢，反复飘移，而巨石如若没有阻碍，则是直线落体运动，速度越来越快。

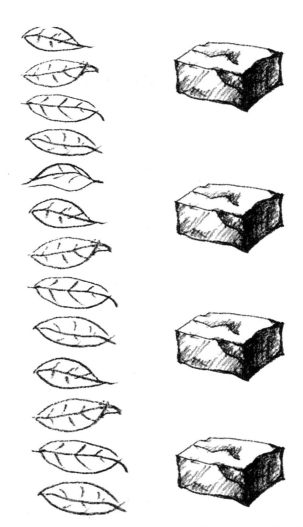

图3-13 左边描绘一片树叶飘落的运动节奏，说明图画之间距离越短，动作越慢；右边关石头落地的运动节奏，说明图画之间距离越长，动作越快。

3.5 牛顿运动定律

对自然界和自身运动规律的了解和掌握是再现和表现事物运动状态并以此为基础进行艺术创作的前提。下面我们就从最基本的牛顿三大运动定律学起。

牛顿第一定律（惯性）：一个物体，如果不受到任何力的作用，它将保持静止状态或匀速直线运动状态。每一物体都有它的重量，只有在力加于它时才开始运动。物体质量越大，惯性就越大。

第二定律（持续加速度）：物体会在外力作用的方向产生加速度，所受外力越大，加速度越大。

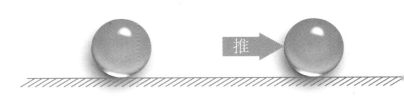

图3-14 按照牛顿第一定律：物体自身不会移动，除非有一个力赋予物体上。图中玻璃球本身静止，当推动它，即推力附加在球上时产生运动，否则将保持静止状态。

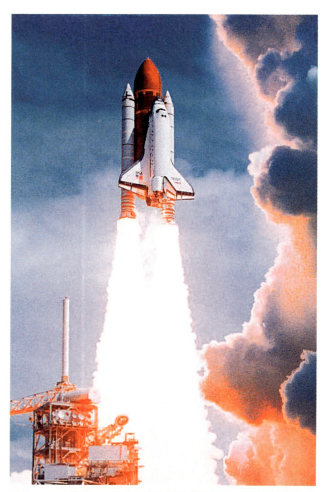

图3-15 物体不会从静止状态中突然开始运动，即使是火箭和炮弹的发射，也要赋予对象巨大的力才能实现。

物体重量越大，移动它需要的力也越大。

第三定律（作用与反作用）：任何一种作用力都存在一个大小相等、方向相反的反作用力。也就是说一个重的物体比轻的物体有更大的惯性和动能。

一个重的物体，例如炮弹，在静止时需要很大的力去推动它。当炮弹发射时，炸药的力量作用于炮筒中的炮弹，炸药爆炸的推力很大，有足够的力量使炮弹加速到相当高的速度。在电影中对于很重物体的运动表现，导演必须给较多时间去表现动作的开始、停止或改变动向，以使物体有令人信服的沉重感。动画家则画出有足够的力加在炮弹上，使它开始移动、停止或转换方向。

轻的物体阻力很小，当力加在它们之上，情况会大不一样。比如推动一只玩具气球，只需很少时间，手指轻轻一弹已足够使它加速移动。当它移动时，因动能很小，空气的摩擦力使它很快减速，所以它不会移动太远。

所以，动态设计中表现物体的重量感，绝大部分取决于动态影像的间隔距离，而不仅在单幅画稿本身的形象。也就是说，如果炮弹在运动时动作不像炮弹的话，即使每张画稿上的炮弹画得再形象、再逼真也不会令人信服。

3.6 时间与空间幅度赋予动作以"意义"

时间与空间幅度的把握是动态影像工作的重要组成部分，它赋予动作以"意义"。事实上，完成一个动作并不难，只要为运动对象画出变化的起始位置，并在两者之间插入若干中间画便完成了，但这还不能算是真正的、具有思想的动态影像作品。

在自然界，物体并不是仅仅在动，动作本身的重要性只是第二位的，更重要的是要表达出促使物体运动的内在原因，即动作的意义何在。

牛顿第一运动定律认为：物体自身不会移动，除非外力附加其上。对于无生命物体来说，这些原因可能是自然界的力量，如地心引力。对于有生命物体来说，外部力量和自身肌肉收缩都可以发出动作，但更重要的是要通过运动着的角色体现出生命内在的意志、情绪、思想等。

下面图例中表明，身体状态和构造会对动作产生影响。年轻女子步伐较快，动作灵巧、轻盈，绘制这样的步伐一般可用每秒8至12帧。老人的步伐缓慢、虚弱、不稳定，动作看起来小心翼翼，甚至跟跟跄跄，绘制这样的步伐用每秒16至20帧。孩子的步伐基本处于他们之间。因此，没有绝对的方法能够规定任意一种特定动作的确切节奏，但是我们可以根据我们的经验对动作的节奏进行感知。那么走路这一动作的意义就不仅在于迈步，还需要表现出是什么年纪的人，以什么心情，在

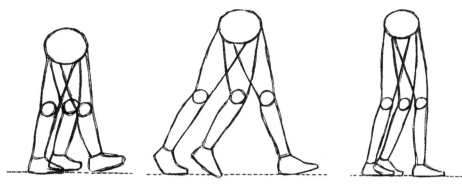

图3-16 最左为孩子的步伐,中间为年轻女子,右为老人步伐①

什么状态下的运动,以及诸如此类的内涵。所以说,时间与空间幅度的把握不言而喻,它赋予动作以针对性的丰富的"意义"。

3.7 动态特征与物质的特性

自然界所有的物体都有它自己的重量、结构和不同程度的柔韧性。所以,当外力附加于其上时,每种物体都有符合它自己特性的反应。这种反应是空间幅度与时间的组合,这就是动态影像的基础。所以,在很大程度上,动态影像做得成功与否,在很大程度上取决于创作者对物体受力问题的正确理解和准确表现。

动态影像由序列图画连续播放而成,这些序列图画本身既没有重量,也没有任何力加于它们之上。在某些抽象的动态影像作品中,甚至可以看作是平面图案的连续位移或形态变化。为了使影像中对象的动作有真实感,创作者就必须遵循事物自身的特性和受力法则。例如,大家都知道物体不会从静止状态中突然开始运动,即使是火箭和炮弹的发射,也要赋予对象巨大的加速度才能实现。物体也不会从运动中突然静止,例如一辆汽车撞在水泥墙上,在最初的撞击后,仍然向前冲,随后它才快速塌下,成为残骸。

但是火箭发射与炮弹发射所需要的加速度大小、方向和表现速度都由于物质对象的不同而产生差异。一辆小轿车与一辆压路机对水泥墙的撞击力度、角度、面积和最后的破坏程度上也存在不容置疑的差异。

网球、炮弹和充满气的气球从同样高度的台阶弹下,你会发现三者以完全不同的方式在运动,尽管它们遵循着相同的力学规律。每一种球的运动节奏截然不同,进而形成了各自不同的动态特征。动力的大小与球的质量成正比,质量越大,需要移动它的动能也越大,同时一旦运动起来后,也将比其他球更难停止。

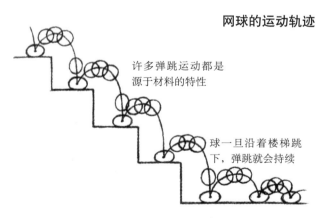

图3-17 普通网球从楼梯弹落的运动轨迹②

① 选自(美)克里斯·韦伯斯特,动画——角色的运动和动作[M].杜晓莹,商忱译.北京:人民邮电出版社,2009:11.
② 图片选自[美]克里斯·韦伯斯特著.杜晓莹、商忱译.《动画—角色的运动和动作》,第28页.

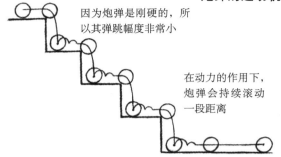

图 3-18 金属制成的炮弹从楼梯弹落的运动轨迹。与网球相比，炮弹的运动很少弹跳，但一旦落到楼梯的底部，由于惯性会比网球滚得更远①

图 3-19 气球从楼梯弹落的运动轨迹。与网球相比，气球的弹性更好，图中所表现出的弹力很大。由于空气的阻力，气球下落速度最慢。由于质量轻，在弹跳过程中，运动轨迹的变动幅度最小、最轻微，并且，一旦接触台阶的底部就很快地失去了弹跳的高度，只能朝前运动很短的距离就停止了②

动态影像动作的精髓或核心不是物体重量的夸张，而是去夸张在此重量下运动的趋向和特性。

因而，动态特征来源于物质的特性，优秀的动态表现能够表现和传达对象的特性。

3.8 动作与夸张

在我们周围，日常看到的大多数物体的动作是由于力加于物体而引起的。物体的动作对于我们太熟悉了，因此，有意无意地，这些动作给了我们许多关于物体本身和它受力的知识。这不仅仅是对无生命物体，对有生命的物体，尤其是人也是如此。动态设计师可以综合动作并赋予适当的创造性的夸张，使这些动作，显得更加自然灵动。

动态设计的表现形式是艺术化和戏剧性的。每一个对象的特征和它表现出来的动作都是夸张了的。例如在迪士尼的一些动画片中经常用挤压和拉升对象的方式来夸张对象，使动态更加生动的同时，达到戏剧化的效果。

当然，在进行夸张处理的时候，应该注意把握"度"，同时需要针对角色和作品气氛的需要选择合适的夸张方法和程度，注意选择角色的性格以及所选素材的特征，才能使作品的动态表现既充满戏剧性又具有真实感。

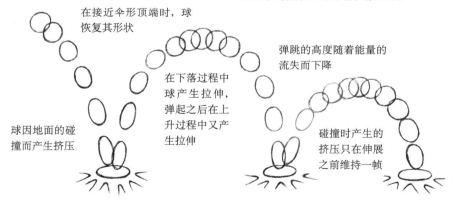

图 3-20 弹球在弹跳时，为了更好地表现弹球的弹力，可以将之挤压和拉升，使动作看起来生动而具有活力。需要注意的是挤压只在弹球接触地面的时候发生，并迅速被拉升所取代。当球弹到最高点时，拉升完全消失，球的速度减慢。当球落回地面时，拉升逐步又开始③

① 图片选自《动画—角色的运动和动作》，第 28 页。
② 图片选自《动画—角色的运动和动作》，第 28 页。
③ 选自（美）克里斯·韦伯斯特著，杜晓莹、商忱译，《动画——角色的运动和动作》，人民邮电出版社，2009 年版，第 11 页。

3.9 运用时间刻划情绪

动态设计中镜头的时间掌握有两个方面内容：第一，无生命物体运动的时间掌握；第二，有生命角色运动的时间掌握。对于无生命物体来说，其实就是动力学问题（3.3 节的内容相关）：乒乓球拍击球过网到落地的时间是多长，空间幅度的变化如何？橡皮球弹跳陆地的轨迹与时间又如何？蚂蚁从墙脚爬到地面多久？一辆汽车失去控制，冲下坡去，撞倒一道砖墙需要多少时间了。

对有生命的角色来说，也存在类似的问题，因为角色是血肉之躯，要让他移动必然也受力的支配。然而，要使这个角色在银幕上有活力、有生气，就必须赋予他意识、精神和情绪。通过身躯的动作应该可以看出他经过思考，作出决定，然后根据自己的意愿和肌肉的作用在运动。

一个角色的每一次运动都是有目的的，充满戏剧性，都具有不同特征。有个性的动作是动画艺术的最高成就，它是技术、表演和动态影像设计时间掌握的复杂的混合体。许多经典的角色和形象具有极高的艺术价值，历久弥新。

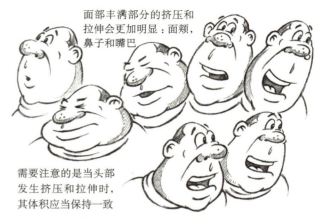

图 3-21 制作面部表情时，也可以适当地使用挤压和拉升的方法，会使作品的风格更显轻松，具有强烈的卡通风格。在迪士尼的动画角色中经常用到[①]

刻画精神状态是电影和戏剧的惯用手段，它在所有动态设计作品中也同样重要。在人物动作设计时，既要注意人物在做什么，而且应该关心他们如何在做，因为观众习惯于在动作中体会人类的性格和情绪。

一般来说，表现抑郁、沮丧、悲哀等消极情绪时动作缓慢，而表现兴高采烈、欢欣、胜利等积极

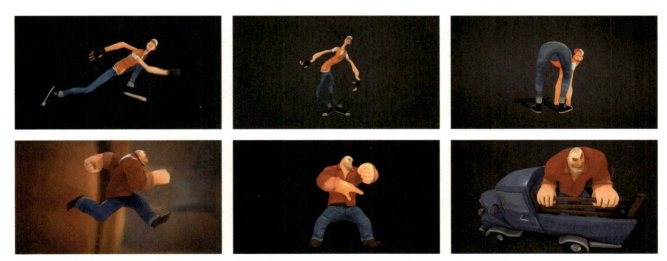

图 3-22 2011 年由 Tom Hankins、Gijs van Kooten、Guido Puijk、Roy Nieterau 导演，Roy Nieterau 制作，Hogeschool voor de Kunsten Utrecht、KMT、Colorbleed 出品的动画短片《Mac' n' cheese》，时长为 2 分钟 43 秒。片中两个形象迥异的人物相互追逐，这两个形象的设计相互对比，一胖一瘦、一调皮一强悍，随着音乐节奏，动作设计也与各自的形象和情绪相吻合，个性鲜明。

① 选自（美）克里斯·韦伯斯特著，杜晓莹、商忱译，《动画——角色的运动和动作》，人民邮电出版社，2009 年版，第 11 页。

情绪时，动作速度和变化频率都较快。其他情绪如惊奇、迷惑和怀疑则依靠面部表情和身体姿态的配合。这样做的目的是将角色的精神状态传达给观众，当然还需要再加上适当的背景和环境，营造相匹配的气氛，再加上摄影机的调度，以及一切可能在银幕上有助于造成视觉效果的元素和表现技术。

因为欣赏视听作品不像看书那样可以分节分页来回翻阅，创作者的意念是即时并全部传递给观众，随着时间的流淌娓娓道来。因此，好的表现手法必须使每一个镜头和主要动作能以最清楚和最有效的方式呈现在屏幕上。同时，好的时间掌握，必须使观众预感到将有什么事情发生，然后再表现动作本身，最后用来表达对该动作的反应。这三者中，任何一项所占时间太长，便会感觉节奏拖沓，观众注意力将会分散。反之，如果时间太短，那么在观众注意到它之前，动作已经结束，创作者的意念将不能充分表达。

所以，动态设计时间的掌握不可能有通用的公式，唯一的准则是看是否与观众达成了沟通。

实时训练题（一）：动作临摹

选择任何影像作品中某人物的一个运动动作，或自己拍摄一段视频，记录某人物的连贯动作，比如跑步、跳跃、转身、跨栏等，用一拍一或一拍二的方式临摹其过程。

要求：

（1）体会一拍一和一拍二制作作品的异同与优缺点。

（2）绘制时要注意动作绘制的准确性，力图通过运动的表现，传达出人物的特征和思想。

（3）选择和尝试多种绘制手法，体会它们所带来的视觉风格。

（4）作品时间3～5秒，具体准确地记录下动态完成的过程和节奏，表现工具和手法不限。

图3-23中的作品是2010年非常有名的一段经典手绘风格的动画作品《Thought of You》，以贾斯汀·比伯（Justin Bieber）的同名歌曲为背景音乐，采用类似铅笔速写式的笔触描绘了两位舞者，带给人质朴、简练的手绘味道。最令人惊叹的是作品中舞蹈动作精致灵动的表现，兼具力与美，与流畅且赋予想象力的视觉画面相得益彰。当然作品中对舞蹈动作准确传神的描绘绝不可能只凭借导演的头脑想象和视听经验，而是邀请专业的舞蹈演员，在精心编排和实拍之后的创作（图3-24），这种科学、严谨的制作方法是制作优秀动态作品的有力保障，非常值得我们学习。

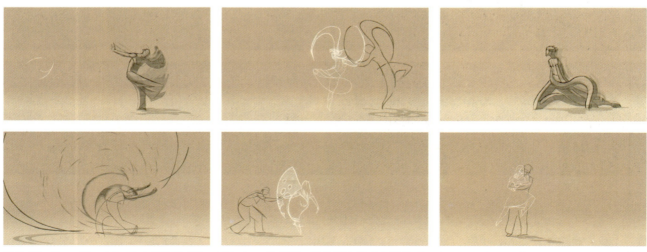

图3-23　Ryan Wood wardart 的作品《Thought of you》截图，作品源自其个人网站 http://ryanwoodwardart.com/my-works/thought-of-you

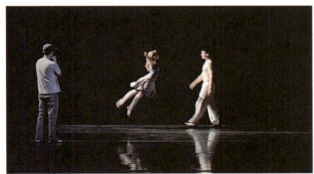

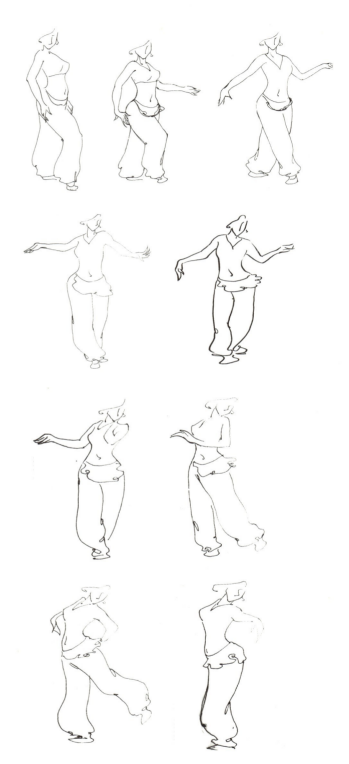

图 3-24　Ryan Wood wardart 的作品 thought of you 创作过程照片，图片源自其个人网站 http://ryanwoodwardart.com/my-works/thought-of-you

图 3-25　2011 级视觉传达专业王晓楠同学动作临摹作业截图，根据一段舞蹈视频，用钢笔速写的方法写实地描摹绘制的舞蹈人物。

我们已经知道了动态影像节奏主要是由动作或者动作各组成部分的完成速度来决定的。但是，这并不像我们看到的那样简单。就以人从椅子上起身为例。这个动作需要在维持平衡的前提下改变重心，它由数个彼此分隔的动作组成，且每个动作都有各自的节奏，还会重合（它们开始和结束的点是不同的），而所有的动作都要遵循牛顿力学体系。简单地说，这个基本的动作关系到场景的物理状态，同时还要考虑地势、力学、材料和自然力，再加上与动作和情节有关的人物心理活动，就更需要设计师的细致表现了。

实时训练题（二）：简单的定格动画

定格动画（stop-motion Animation）是通过逐格地拍摄对象然后使之连续放映，从而产生仿佛活了一般的人物或你能想象到的任何奇异角色。这种制作方式无疑也是视觉滞留性原理的一个有力的例证。

我们通常所指的定格动态影像一般都是由黏土偶、木偶或混合材料的角色来演出的。它的过程大致是：拍摄一张角色模型照片，移动一点模型再拍摄一张照片，然后继续移动模型，再拍摄照片……重复进行这个工作，得到一个图片序列，当播放这个序列时，你就会看到运动的影像了。

我们利用黏土这样一种常见的材料，不用接受特殊的训练就可以开始创意制作入门级的定格动画，并且便宜、灵活、容易上手。黏土动画是定格动态影像中一个很重要的类型，许多广告短片都是采用黏土动画的形式制作。

要求：

（1）从创意开始。最重要的是先有一个创意，然后准备一个摄像头或者照相机、一个空桌子作为拍摄台、一块黏土或橡皮泥等材料制作形象。另外，还可能会用到一个三脚架和一些灯具。

关于黏土，不建议选择太过粘手或者比较硬的橡皮泥，其余就没有太多的要求，可以使用各种各样的黏土，只要你觉得顺手就好。灯光使用家用的台灯即可，因为这一阶段我们对于灯光没有特殊的要求。下面揉捏一块黏土，使其变软，然后用它做一些动态影像练习，比如让它站起来、翻滚，或让它变成两块。开始的时候要试着放松，

图 3-26　Ultragirl studio 制作的定格动画 MV《别吃不干净的东西》截图

不要要求太高，即使你能够很容易地捏出一个黏土小人或者小动物，但接下来你可能会在一些动态影像的细节上遇到困难。所以你可以先试着做一些简单的角色。

在下面的实例中，让黏土制作的角色形象在桌子上走、跑、跳，穿行在各种事物间，赋予黏土形象动作，就像赋予它们生命一般，虽然很简单但很有趣（图3-27）。你可以先设计出一个动作设计图，让自己心中有数后再开始拍摄。拍摄过程中，可以拿起黏土改变形状，但先要在拿起的位置做个记号，等改好后再放回原处，以免最后的形象出现晃动。

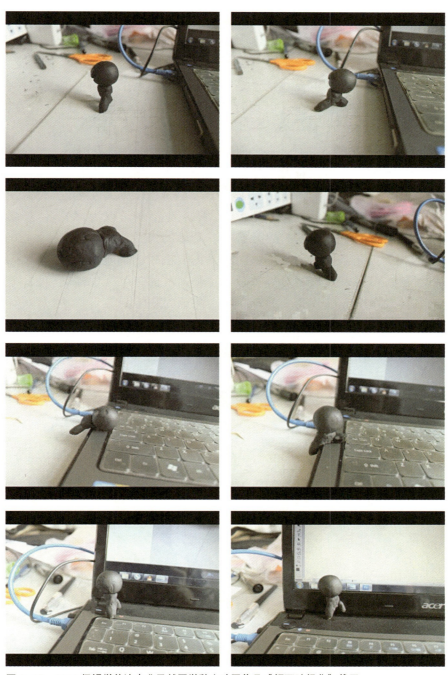

图3-27　2010级视觉传达专业马越同学黏土动画作品《颜面随想曲》截图

（2）利用序列帧之间的关系，体会动画的时间和空间幅度。

制作时需要提醒大家的是，不要忘记你正在调整的一帧只是动态设计作品序列帧中的一员，不要拘泥在某一帧上面，最重要的是确保动态影像的帧与帧之间保持流畅。因为动态影像是慢慢做出的，假如你是"一拍二"，那么12个连续的运动才能组成1秒钟的动态影像。你可以通过自己做动作去获得一个感觉：你的角色应该运动多快？能运动多少距离？或者你可以用一个秒表计算运动的时间。

定格动画是逐帧拍摄的，对于电视片来说是25帧／秒，而电影则是24格／秒，在这里我们为了方便计算以24格／秒来计。

本章的练习尽量采用"一拍二"（一张画面拍摄两张）也就是每秒要拍12格，对每一帧的调整不要太多，一点点地改变黏土的形状，保证动作流畅。但是同时也要注意动作的调整，把握好动作规律。有时一拍三或者一拍四也是常用的，需要根据所要表现的内容而定。同学们在拍摄时可以将一个动作的关键帧分成几个段，算好每一段的时间，因为有加减速的关系所以每一帧动作的幅度大小都是不一样的。在制作表情时一般我们采用直接刻画或替换等方法，复杂的特效就得在后期使用编辑软件了。

（3）精心的制作

由于是初学，而且课程创作时间和条件有限，同学们制作的形象不必很复杂，可以将重点放在尝试让对象的形象和动作有趣味和个性上，当然细致的制作和认真的态度不论哪种作品都是不可缺少的。

当你的黏土模型失去平衡时，试着用洁净的渔线或者牙签去支撑它，在最后的视频中去掉这些支撑物。当调整完一个动作之后，记得收拾干净，擦除掉桌面上任何可能会出现在影片里的黏土污点。这样在前期拍摄阶段做的越充分，后期修图调片的工作量就会减少。

作品最好短小精悍，大约30秒足够，切忌冗长拖沓。

（4）开发新的制作材料和方法

生活中习以为常的事物，运用丰富的想象和巧妙的构思，也能创造出优秀的作品。下面3-28图实例中，普通的羊角面包仿佛成了有生命的动物，从面包纸袋中蠕动而出，互相吞食，视觉效果颇为震撼。

下面3-29图实例中，用黑色卡纸制作道具，采用一拍二的方法拍摄合成。虽然在道具的制作

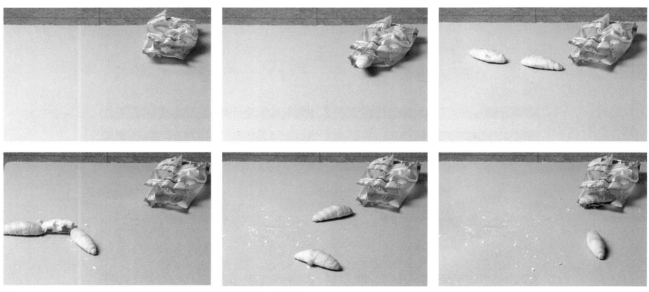

图3-28 2010级摄影班同学欧阳达的定格动画作品《面包》截图

上还稍显粗糙，但是他在作品中将图形之间的形状、空间变化通过定格的方式表现得自然流畅，显示出作者对图形的空间想象力，值得称道。

下面 3-30 图实例中的作品，是作者用五颜六色的糖豆摆拍的作品，将无生命的物品转化为有生命的形象，活灵活现，胜在构思。

从定格动画的练习中不难发现，一个善于发现的眼睛、勤于思考的头脑、精于制作的双手有多么重要，当然这些能力的获得需要长时间的积累和不间断的实践。

图 3-29　2011 级视觉传达设计专业同学罗彦的定格动画作品截图

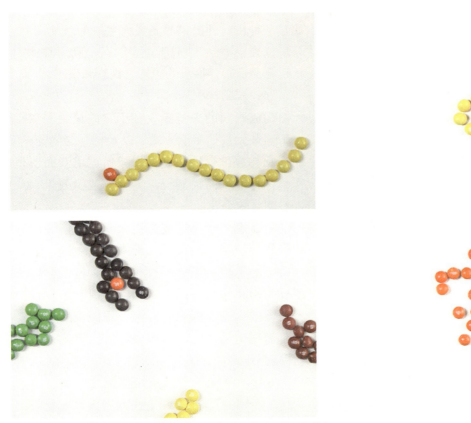

图 3-30　2011 级视觉传达设计专业同学褚惠芬的定格动画作品截图

第 4 章 视听语言

视听语言是影视创作的语汇，本章学习的目的在于理解和掌握关于视觉、镜头、画面创作过程和规律的相关基础知识。通过对别人作品的画面视觉、叙事特点、声画关系有所见解的基础上，进一步在自己的创作中全面运用。

在学习的过程中，教材只是起到引导和开启思路的作用，同学们的大部分时间应该用来观摩、学习影片，感觉、理解和分析记忆画面师如何建构画面来讲叙故事、表现情绪、塑造人物。

4.1 什么是视听语言

影视作品的视听语言一般具有以下特征：

（1）有意义的形象

视听语言的魅力在于通过对形象的复现、组合和塑造，完成意义、意境、趣味的表达。我们日常生活中用眼睛对世界的观察是笼统的、庸常的，而影视作品则通过各种视听手段来体现物体的某种精神本质层面，表现具有一定情境和剧作要求、感情情绪下的事物。

"视听语言"归根结底是一种艺术地把握世界的表达方式，它包含着用视听技巧对世界的选择、组织、塑造的工作，这些工作的目的就是为了使影视作品中的"形象"具备"有意义的形象"特征。

（2）叙事性的视听语言

"视听语言"是以蒙太奇思维为基础的。动态影像的世界中任何画面都不是单个的、平面的，长期以来形成的视觉文化使观众会很自觉地在画面中寻找和建立联系，上下镜头的剪辑和镜头内部调度的关系，都在观众那里自然地呈现出某种逻辑关系，这是"视听语言"的特性之一。

影视作品中的"视听语言"要利用画面中的场景、细节、事件讲述故事。叙述性的视觉语言要求简洁、生动、准确，符合逻辑关系。

（3）表现性的视听语言

视听语言可以具有强烈的主观性，创作者可以用极端主观化的方式表现现实世界和个人的情绪感觉，这种语言易于给观众造成强烈的视觉冲击和情绪震撼。如电影《重庆森林》中出现有些变形的鱼眼镜头拍摄，表现了角色异常空虚的心理状态。

在影视创作中，常常借用一个可感知的形象，比喻某种由对外部世界感受而生成的思维、情感、意境或抽象概念。"视听语言"可以利用具体的视觉形象象征某种抽象的思想、观念和情感。

（4）视觉构成

构成画面的关键不仅在于它的视觉元素，还在于这些元素的组织方式，以及相互之间的关系，即视觉构成。视觉构成是指如何运用画面造型语言来拍摄，从而控制视觉元素的成像效果，从而影响受众的心理。

物体进入画面就成为视觉元素，而如何有机地组织、控制这些视觉元素来表现主题，就是视听手段的运用，形象本身和视听手段结合在一起就成为影视作品中的视听语言。视听手段包括镜头的方式、光线影调的处理、场面调度等等，同样是表现运动，但因为构成方式的不同，达到的效果也不同。

电影《毕业生》、《疾走罗拉》中都有主人公着急而奔跑的段落。《毕业生》中用长焦镜头，压缩了景物与活动物体之间的视距，观众感觉人物

位移缓慢，甚至有人物永远也跑不到目的地的错觉。而《疾走罗拉》中镜头紧凑、强烈，调动了画面中几乎所有的运动元素，包括前后景以及主体的快速运动，使观众感受到强烈的动感。这说明视觉构成对画面效果的重要作用。因而视听语言既有技术性，又具有美学表现能力。

影视作品是视觉、听觉结合的艺术，它首先是"视"，即"影像"，然后是"听"，即"声音"，而影像和声音最后通过剪辑合成一部完整的作品。

影视视听语言中的三个要素是影像、声音、剪辑。

影像除了演员的表演、角色的造型之外，影像构成的主要元素有镜头视点、轴线、机位、角度、运动、景别、照明、色彩、构图这九个局部结构。

剪辑包括影像剪辑和声音剪辑。影像剪辑是剪辑中的主要内容，主要包括光学技巧转场剪辑和无技巧转场剪辑。剪辑除了将影像、声音的素材组织成一部电影之外，剪辑还能创造出"1+1=3"的"蒙太奇"效果。

其中，影像和声音这两个要素共同构成了"镜头"，所以，也可以说"镜头"和"剪辑"构成了电影整体的视听语言。接下来我们就分别认识一下视听语言的这些主要构成元素。

4.2 画面造型

4.2.1 景别

景别（shot）是画面从二维平面上识别人物位置和空间关系，景深是从纵深的画面空间上识别人物位置和空间关系。景别是完成电影、电视画面空间塑造的重要形式。

我们可以将景别分为两个系列：

全景系列——大远景、远景、大全景、全景、人物全景。

近景系列——中景、近景、特写、大特写。

作为造型元素的景别，景的大小、远近实际上是对画面的一种控制和创作。在大千世界中电影创作者选择和建构怎样的画面，首先是从对景的感受开始。景别意味着距离，暗示着心理空间。作为叙事手段的景别，景别既交代特征，又强调细节。

影视拍摄的把握是从对画面内容控制开始的，而景别是实现这种控制的最重要手段，画面内呈现什么内容，呈现多大的面积，需要强调什么、忽略什么，都是景别控制的意义。

大远景(Extreme long shot)严格说来是以空间景物为拍摄对象，表现其范围和广度，是用来交代空间关系的功能性景别。

图4-1 电影《蜘蛛侠》开场画面，大远景

图 4-2 电影《蜘蛛侠》截图，远景

图 4-3 电影《重庆森林》截图，全景

图 4-4 电影《重庆森林》截图，中景

图 4-5 电影《重庆森林》截图，近景

大远景适于展示影片大的空间、环境，交代背景，展示事件的规模和气氛，表现多层次的景物。影片的开头和结尾常用大远景，开头需要交代大环境，而结尾时是因为故事结束需要将观众带出，场景的宽阔意味着情绪的超脱。

远景（Extreme long shot）：被摄物只占很小的面积，画面大幅面积为景物，主要被摄人或物处于画面远处或深处（图 4-2）。

远景一般表现广阔的场面，如果画面中有人，则每个人在画面中所占的比例很小，起到介绍环境，抒发感情的作用。常以拍摄蓝天、白云、鹰击长空、大雁南归等的空镜头来体现。在影视作品的开头和结尾时经常使用。

处理得当的远景不应为介绍而介绍，显得单调而呆板，也不应为抒情而抒情，矫揉造作。好的远景应该是浑然天成，既有客观交代的作用又发挥出抒情的功能。

全景（long shot）：被摄主体的形态在画面中完整地呈现出来，画面中人物占主体，常称为"人物全景"（图 4-3）。

中景（medium shot）：中景画面是人物取到膝盖以上。中景镜头对空间和人物主体都能展示清楚，有良好的叙事能力，但缺乏情感上的感染能力（图 4-4）。

近景（medium close-up）：近景对画面主体人物取景别胸部以上，并占据画面面积一半以上。能够看清人物表情，介入情感活动（图 4-5、图 4-6）。

全景、中景、近景这三类镜头是影视作品中的骨干镜头，在整部影片中它们所占的数量比例最大。全景一般表现主要登场人物及其动作行为，同时说明动作的环境以及与环境和其他人物之间的关系。中景强调突出主要登场人物的行为和状态，同时表现出他的周围环境。

这三类镜头中，全景往往是拍摄一部作品的总角度。它制约着所有分切镜头的光线、影调、色调以及被摄对象的方向和位置。所以，在制作时，全景无论最后剪辑的时候它是接在前面还是接在后面，都应该先拍。

由于中景是表演场面中的最常用的镜头，处理中景镜头时，要使人物和镜头调度富于变化，同时还要使构图新颖。所以在一部影片中，中景处理的好坏，往往是决定这部影片影像成败的关键。

特写（close-up）：被拍摄主体某个特定的、不完整局部所构成的画面，展现人物、境遇的关键性细节。

特写是动态影像片艺术的重要表现手段之一，它是影视艺术区别于戏剧艺术的主要标志。它能够有力地表现被摄主体的细部和人物细微的情感变化，展示丰富的人物内心世界。巴拉兹[①]（Balzs）曾说："我们能在动态影像孤立的特写里，通过面部肌肉的细微活动，看到即使是目光最敏锐的谈话对方也难以洞察的心灵最深处的东西。"特写能够帮助观众更直接、更迅速地抓住事物的本质，加深观众对事物和对生活的认识。但是特写镜头不能滥用，容易影响叙事的完整性。

景别规定了被摄主体在画格中所占比例的大小，不同的景别将产生不同的艺术效果。景别作为画面造型语言意义重大，可以归纳为以下几点。

第一，暗示、描绘电影空间。电影画面和形象来自现实又完全有别于现实，视听语言也并不是简单地对连接在一起运动画面的称呼，而应该是一种能够有指向意义的手段。从镜头的创作元素上看，景别是创作者感受世界、创造自己的视听语言风格的第一个元素。我们从画面景别所包容的范围中去了解画面空间，想象电影中的空间（图4-7）。

第二，建立影片与观众、人物之间的情感距离。在日常生活中，一般情况下人们看世界的景别是你视线的全部，也就是全景，空间开阔。但当我们非常关注某事物特别是某个细节时，人或物在视觉上就会被拉近，它们在我们视网膜中的呈像会变大，物体存在的背景和相关的其他物体就变得模糊甚至离开了我们的视线，正是这种视觉心理决定了景别的重要功能——建立心理和情感距离（图4-8）。

图4-6　电影《重庆森林》截图，近景

图4-7　电影《重庆森林》开场画面，导演王家卫在影片开始便营造了苦闷、寂寥的氛围。

图4-8　电影《重庆森林》截图，出租车和街景虽然就在演员的身后，但是显得朦胧闪烁，车的灯光从背后投射，使演员的头部呈现亮色的轮廓，更加突出了角色。

[①] 匈牙利电影理论家，编剧。1884年8月4日生于塞格德，1949年5月17日卒于布达佩斯。毕业于布达佩斯大学。匈牙利苏维埃共和国时期曾参与无产阶级文化建设工作，共和国被推翻后流亡国外，在奥地利和德国期间开始从事电影理论研究。对电影的本性、电影蒙太奇、画面构成和电影表演都有精辟论述。

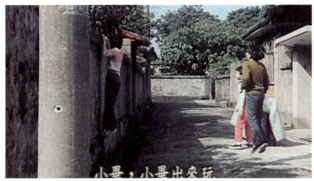

图4-9 电影《小毕的故事》截图,编剧朱天文、侯孝贤,导演陈坤厚。透过旁观者以第一人称女性的倒叙手法来呈现成长这一主题。影片风格清新生动,质朴写实。

图4-10 电影《东邪西毒》截图,导演王家卫以散文化的叙事方式,塑造了极具个性的东邪西毒,体现了导演的视觉风格。

第三,建构整体视觉风格和导演风格。景别变化是由镜头切换、运动、摄影机运动形成的,可以体现作品叙事风格,表现、强化情节和表演重点,有机取舍空间环境,集中、规范观众注意力(图4-9、图4-10)。

在处理镜头间的关系时,画面景别是必须考虑的一个方面。在一般类型的电影叙事中,尽量追求画面之间的平稳流畅,避免产生使观众脱离叙事情境的视觉跳跃,所以请注意以下剪辑规则:

(1)相邻景别不接。这样上下连接的画面,剪辑效果会让人感觉忽前忽后,当然如果要故意追求这种跳跃感的话,也可以剪辑相邻的景别。

(2)不轻易使用两极镜头。两极镜头是指远景系列和近景系列景别,两极镜头的剪辑效果就像把一个人从极远处一下拉到极近处,是很反常的视觉体验,所以慎需用。

(3)景别越往远景系列,画面的时长越长;越往近景系列,画面的时长越短。越是远景系列的景别,画面包含内容越丰富,越是近景系列景别,画面内容越单纯。在剪辑画面时,要考虑到景别的视觉心理节奏差异,从信息交代的角度看,观众对远景系列需要更多的时间来观察和选择,节奏较慢,而近景系列景别节奏则较明快。

4.2.2 景深与焦距

焦距,也叫焦点距离,指从光学透视的主点至焦点的距离。根据光学镜头焦距的可调和不可调,分为变焦镜头和定焦镜头。定焦镜头中,根据镜头焦距的长短,分为标准镜头、长焦距镜头、短焦距镜头。

一般来说,得到同样景别的画面,用不同焦距的镜头拍摄,和被摄主体的距离不同。同样的中景画面,长焦镜头离被摄物距离最远,其次是标准镜头,最近的是广角(短焦)镜头。焦距越长,视角范围越小,画面清晰的范围越小,背景越虚;而焦距越短,视角范围越大,画面背景越实。焦距是影视导演对画面视觉中心、造型效果控制的重要手段。焦距改变景物中的主体成像清晰度,

从而控制视觉中心，也改变画面中的景物和主体的关系，实现某种造型效果。

（1）短焦镜头（广角镜头，Wide angle shot）

在35毫米规格的电影摄影中，焦距35毫米为短焦距镜头。使用短焦镜头拍摄的画面空间范围变大，突出近大远小的透视特点，夸张了前景和后景之间的空间距离感，因而常表现较为宏大的场面。而当用它来拍人物时，人物样貌容易变形（图4-11）。

（2）中焦镜头（Medium focal length shot）

又称为标准镜头，一个中焦镜头的焦距是35毫米到50毫米。这种镜头还原了人对空间的视觉透视感受，空间既不延伸，也不压缩。

（3）长焦镜头（full-length shot）

长焦镜头是焦距在50毫米到250毫米的镜头。这种焦距镜头把空间的纵深感压缩，前景后景的距离被填平，背景虚化，适合呈现主体的细微状态，使人物从环境中突显，塑造人物形象（图4-12）。

（4）大景深镜头（Deep field shot）

大景深镜头又称为全景焦点镜头，指在画面中由远及近地将被摄景物全部清晰地拍摄出来。

"景深是指通过光学镜头拍摄下的画面，其影像清晰地纵深"[①]。

大景深镜头是全景镜头的一种形式，画面由一系列的景别组成，即包含不同景别人物的镜头。这种技术可以同时捕捉由近到远的不同人物，一个画面中包括特写、中景、全景，对于塑造空间的连续性展示和人物微妙关系有很好的表现力（图4-13）。

4.2.3　角度

角度的意义

角度（Angle）是创作者态度的表达方式，它决定我们如何看待画面中的人物。角度又可以被称为摄影角度、镜头角度、拍摄角度和机位角度。

图4-11　电影《堕落天使》中大量使用短焦镜头拍摄，使人物变形、空间拉长。在整体影像上形成导演王家卫的一种风格化造型，表现出影片中人物嫉妒的孤独感。人物之间真实距离那么近，而心理距离却如此遥远。

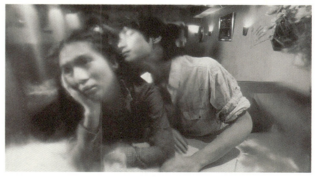

图4-12　电影《堕落天使》中使用长焦镜头拍摄的画面，为了突出主体，背景被特意虚化处理。

① 葛德. 电影摄影艺术概论[M]. 北京：中国电影出版社，1995：108.

图4-13 电影《二十四城记》中使用全景焦点镜头拍摄的画面。

图4-14 电影《二十四城记》中俯瞰的画面。

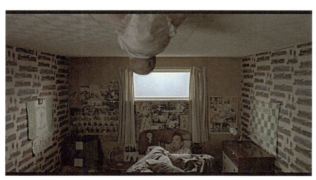

图4-15 电影《猜火车》中的俯拍镜头。主人翁在家中戒毒过程中产生幻觉,房顶上向他爬行的孩子使他惊恐万分,俯拍的角度很好地表现了主人翁巨大的精神压力。

图4-16 电影《猜火车》中仰拍的镜头。主人翁在家戒毒过程中产生幻觉,画面中展现的是主人翁被关在监狱的好友直视,令他惊恐万分。

摄影机以一定角度记录场景或物体,角度能够非常有效地传达叙事信息和情感态度。

角度的意义主要体现在三个方面:

第一,角度是一种重要的画面造型手段;

第二,角度能够体现人物位置关系和叙事信息;

第三,角度能够塑造人物形象,是导演表达对人物和场景情感态度的一种手段。

按照摄影机和被摄主体在垂直方向的位置关系可将角度分为:俯瞰、俯角、平视、仰角、倾斜。不同高度的摄影角度,会使主体呈现的面积大小,主体与陪体的关系,前后景物的透视关系产生变化。

(1)作为造型手段的角度

俯瞰(Extremely high angle)又称大俯角,指摄影机垂直于被摄体。这个角度具有极强的表现力,能使观众翱翔在场景之上。由于它有一定的视觉冲击力和情感的超脱感,所以常常被用作片头、片尾的镜头来吸引观众,将观众带入或带出故事(图4-14)。

俯拍(High level)又称"俯角度",摄影机镜头视轴偏向水平线下方的拍摄方式。俯拍角度拍出的画面,景物或人物的竖向线条被压缩,景物的垂直方向的特点被忽略,越趋向俯瞰角度,拍摄对象越趋向平面的状貌。俯拍拍摄的人物,会显得渺小,被环境所包围(图4-15)。

俯角能体现环境的宽广和规模,强调环境、空间,人物在其中的位置,有一种宏观表述意义。在拍摄人物时,俯角度可以造成困窘、绝望、孤立无援等气氛,角度越大,气氛就越浓;对人物有威压感,被控制、被掌握的态势。

仰拍(Low angel)又称"仰角度",摄影机镜头视轴偏向水平线上方的拍摄方式,低于拍摄主体的视平线。当摄影机低于视平线,形成低角度摄影,物体的大小和重要性被夸大了。仰角度能够增加对象的垂直高度感,加强画面整体的垂直感仰拍人物常常有特殊的造型效果:让被摄人物显得高大而使人物变形,对观众心理产生压力(图4-16)。

平拍（Eye-level angle）即摄影机处于与被摄对象水平的位置，是通常的拍摄角度，符合人正常情况下观察世界的角度，画面有平稳感。在选择这个拍摄角度时，创作者一般在场景中不追求视觉上的离奇性，而是要尽量保证场景中故事讲述的清晰。另外，平角度也用来拍摄人物的主观视点，显示拍摄对象之间的平等关系。

一般影视作品角度的分析路径为视觉变化→构图形式变化→画面意义变化→心理关系、情感变化。

（2）角度作为叙事手段

角度的选择经常是由拍摄场景空间的要求决定的，是为了更好地展示空间和讲述故事情节。一定的空间特点决定了角度的选择，这时的角度是作为一般性的叙事手段。

角度作为叙事手段还可以体现人物位置关系及叙事关系。片中人物的视线"被看"与"看中"常常需要角度关系的匹配，人物的位置关系又往往隐含着某种叙事关系，即内容决定人物的动作和位置关系（图4-17）。

（3）角度作为导演的表达手段

摄影机在拍摄主体时的角度常被用来显示作者意图，如果角度不大，则画面较客观，感情色彩也就不太强烈；角度趋于极端，形象就会被赋予某种基调。

由于角度的画面造型效果，导演常常利用仰角和俯角来表达个人对场景的评价或引导观众的看法，在这个意义上，角度也可以被称为是"情感角度"。导演可以运用一定的摄影角度来暗示他在特定时刻想传达给观众人物的情感（图4-18）。

（4）角度建立影片的影像风格

角度作为一种画面造型手段，也可以用来实现某种影像风格。平角度为主的画面，并不追求角度的奇异性，影像风格平实。极端和纯粹性的角度，使画面贯彻一种特别的风格。例如图4-18中人物拍摄的角度就非常极端反常，分别从头顶和脚几近垂直进行拍摄，非常大胆，视觉冲击力强。

图4-17 电影《猜火车》中利用角度暗示人物之间的关系。主人翁吸毒过量被送到医院抢救，画面中利用俯仰相反的角度叙述了患者和医生两者的关系。

图4-18 电影《猜火车》中利用比较极端的角度表现了主人翁戒毒时，密闭在狭小的空间中令人窒息、恐惧的感觉。

图4-19　几何中心位于对角线的交叉点

4.2.4　构图

"构图是指在一定的画幅格式中，为表现某一特定的内容和视觉美感效果，将镜头前被表现的对象以及摄影的各种造型元素（线条、光线、影调、色调）有机地组织、分布在画面中，形成一定的画面形式"[①]。构图是导演对动态场景空间的安排和组织。

影视构图不仅为故事发生的场景提供了基本形状，同时也是对拍摄对象的选择和对空间的重构。创作者对拍摄对象有所选择、取舍目的在于准确地传达形象特征、形式感、美感，突出主体形象的同时制造画面的隐喻。

构图的要素包括：光影、明暗、线条、色彩等在画面中的结构和组成关系；被摄对象在画面中的表现是否得当；合理处理主体与陪体、主体与主体间的关系；选择拍摄方向和拍摄高度，排除不相关的元素。构图的基本原则和方法涉及以下几方面：

（1）位置原则

一件道具或一个演员被置于画面内某一特殊位置，便会有不同的含义，因为"形式本身就是内容"。

画面构图的基本形式包括几何中心和视觉中心。

图4-20　电影《堕落天使》中的画面，人物位于画面几何中心，虽然面积不大，但是非常突出。

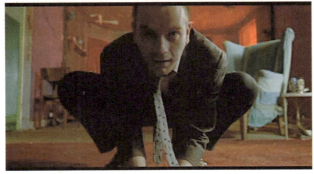

图4-21　电影《猜火车》中的画面，人物处于中央部位，被突出和强调，具有稳定感。

几何中心就是不以人的主观意志为转移的屏幕的客观中心点（图4-19），几何中心位置能使视线集中，画面产生对称、均衡、庄重感和形式感，视觉上更强调、更集中，但注意避免呆滞感（图4-20）。

中央部位通常留给最重要的视觉形象，具有稳定感，常用来表现严肃、庄严的气氛。顶部则常用来表现权利、威望、雄心壮志的神圣气氛（图4-21）。

画面边缘由于远离视觉中心而显得不重要，受到挤压、排斥，显得渺小、无力量。画面下方

① 张菁，关玲. 影视视听语言[M]. 北京：中国传媒大学出版社，2011：30.

尤其具有从属、脆弱和无力的特性（图4-22）。

（2）面积原则

视觉重量是衡量画面内容在视觉注意力的一个方面，在画面中人眼首先观察或者着重观察的内容视觉重量较重，反之视觉重量较轻。视觉重量原则对于理解画面构图的均衡和制造隐喻效果都很重要。

一般处于画面左面和靠上部的位置容易引人注目。在实际创作中，还存在以下规律：画面内视线关注的内容视觉重量较重；占有更大面积的部分视觉重量重于小面积的内容。面积大意味着视觉重量加大，意味着被关注内容的重要性，面积小意味着渺小和被忽略的地位（图4-23）。当创作者有意强调某部分内容时，主观性的隐喻就可以通过构图呈现出来。

4.2.5 色彩与色调

（1）色彩

光照射在物体表面，由于物体的内部构造不同而吸收一些波长的光，反射另外波长的光，那些被反射的光，在我们的眼睛里就形成各种颜色，这就是我们所说的色彩。

色彩的象征作用也是需要我们了解的基础，当人们看到某一种色彩时，会引起心理上的某些反应，并产生联想（图4-24）。例如，当人们看到绿色的植物、蓝色的水会产生一种轻松愉快的感觉；看到红色物体时，会有热烈、温暖的感觉。色彩的象征意义与心理联想常常因为国家、地域、风俗习惯和时代风尚的差异而不同。

不同的色彩会使人产生不同的视觉心理，比如冷色调会让人感到收缩、远离，暖色调让人感到扩张、兴奋、贴近，我们可以利用这种视觉心理来创造场景中诸多影像元素的空间层次。在电影中，色彩具有渲染场景气氛、烘托角色心境、突出影像主题等功能（图4-25、图4-26）。

色彩运用在电影中起了不可忽视的作用，是画面造型的基本要素之一，它和影片的其他诸元素一起塑造影片的框架，影片中的一切情节和故

图4-22 电影《猜火车》中的画面，人物处于边缘部位，与占画面绝大部分面积的自然景观相比，显得渺小而脆弱，很好地传达了影片中主人翁当时的心理状态。

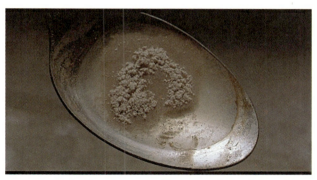

图4-23 电影《猜火车》中的画面，汤匙中盛装的毒品，虽然本身体积很小，却被以特写镜头拍摄，处于屏幕中央，显得异常巨大。粉末快速溶解扩散的过程，强调了其巨大的危害，暗示了它对年轻生命的吞噬，令人触目惊心。

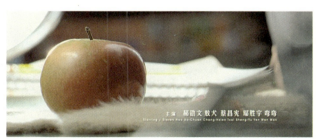

图4-24 电影《那一年我们一起追的女孩》开场，光鲜红润的苹果阳光下仿佛闪闪发光，清晨少年骑车飞驰，嫩绿的色调，给人生机勃勃的感觉。影片的色调整体上是清新、明媚的，散发着成长和青春的气息。

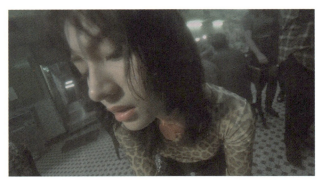

图 4-25 电影《堕落天使》中的画面，主人翁正在小饭店中用餐，虽然四周异常喧闹，但她充耳不闻，沉浸在自己的世界。用冷色调的画面表现出人物极度寂寞空虚的状态。

图 4-26 电影《堕落天使》中的画面，女主角在男主角曾去过的酒吧，坐在男主角常坐的位置上思念男主角。紫红色的灯光显色疏离而暧昧，表现出主人翁情感的极度寂寥。

事都是在这个框架中发生、发展的。

为了突出场景中的角色主题，除了利用影片的构图，我们还可以在和谐、含蓄的背景色彩中，突出角色主体的色彩饱和度，那会产生"万绿丛中一点红"的视觉心理（图 4-27）。

另外，导演对色彩的理解和文化底蕴的不同，也会很大地影响着影片的色彩。在镜头影像中强化突出某一角色或道具的色彩饱和度或明度，可以作为符号为影片主题起到象征或画龙点睛的作用。张艺谋所导演的《英雄》一片中，随着剑客无名（李连杰饰）与秦王描述获取残剑（梁朝伟饰）、飞雪（张曼玉饰）宝剑的经过，男女主人翁服装的色彩因情节而产生截然不同的设定，很好地暗示了人物的关系和故事的走向（图 4-28～图 4-31）。

除了彩色片，黑白片也经常出现，黑白作为特殊的颜色，往往能引发人们的回忆。对于一些沉重的题材，黑白片能更准确地表达出主题，例如《南京！南京！》更是全片使用黑白影像。在同一部影片中，黑白彩色交替有时能给观众带来更强的感染力，比如《堕落天使》中，全片中就穿插了若干黑白段落，令人印象深刻。

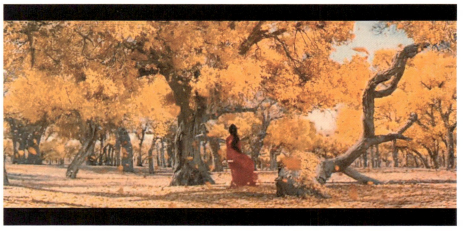

图 4-27 电影《英雄》中的画面，女主角一袭红衣傲立在银杏树林中，产生"万黄丛中一点红"的效果。

第 4 章 视听语言

图 4-28　电影《英雄》中男女主人翁红衣似血，满心猜疑，由爱生恨。

图 4-29　电影《英雄》中男女主人翁青衣兰衫，大义凛然、慷慨赴死。

图 4-30　电影《英雄》中男女主人翁湖衣翩翩、情窦初开、以剑传情。

图 4-31　电影《英雄》中男女主人翁白衣胜雪、追悔莫及、痛心疾首。

图4-32 电影《燃情岁月》中，父亲和大儿子到车站接在外求学的小儿子及其女友回家，亲人重逢，一路欢声笑语。画面色调明亮而和谐。

图4-33 电影《燃情岁月》中，三个儿子纷赴战场，正在战壕中准备发起进攻。画面整体为冷色调，天空呈现的暗红在画面中与其他青灰色形成对比，反映出人物的紧张、恐惧，表现了战争的血腥和冷酷。

（2）色调

色调是"彩色电影、电视画面中总的色彩组织或配置，以某种颜色为主导，使画面呈现一定的色彩倾向。"[①] 影视画面的情绪来自整体的色调，而色调的建立又是视觉材料组织的结果。画面中的视觉材料的组织包括——场景空间的整体、环境、天气、光源、人物服装、化装、道具，它们的色彩、色值、色相、饱和度等总体特征。

色调的基本功能在于展现空间和作为场景视觉风格的一种修饰。色调使场景、画面之间和谐一致或是形成某种对比，从而表达意义。

总的来说，色调可以表现很多微妙的、丰富的内容；色调可以呈现空间，描述事物的外在特征，作为画面的装饰，建立运动、情绪和某种意义等。空间转换所带来的色调变化也给电影制作者提供了很好的表达工具（图4-32、图4-33）。

和谐和对比是电影色调运用中最重要的两个关系，是导演用来实现特定效果、使观众产生情感反应最重要的技巧，也是建立或者打破连续性最有用和最有效的手段。"和谐"强调主色调的完整性，而"对比"则是呈现和强调重点。

和谐色彩形成的和谐关系是建立影片整体色调的基础。当我们看完一部电影都会对影片的基本调子有个大致印象，这种直觉印象是电影作为媒介可以以它独特的媒介材料作用于人的视觉和心灵的普遍现象。而我们对电影的很多情绪感受来自色彩。

和谐关系用来建立影片的整体气氛、年代感、场景的情绪、人物命运的视觉暗示等等（图4-34）。色彩运用的连续性和接近性使一部影片的色调得以建立，这个整体色调是创作影片的基本出发点，往往也是理解影片的关键。

色彩对比是基于色彩的相继对比和同时对比的物理原理，作用在于能够直接地引起愤怒、激动或者戏剧性的能量。对比关系常常是在与主色调的对比中呈现重点色，在某一时刻强调某个细节的重要手段，也是电影画面构图中调节视觉重量的方法之一。

4.2.6 光线

光线（Lighting）作为摄影艺术的灵魂，是电影重要的书写工具之一。不同光源、光线角度使被射物体呈现的特征不同，光线不同塑造同一物体的造型效果也不同，而光线和影调是影像表达

[①] 电影艺术词典编委会．电影艺术词典[M]．北京：中国电影出版社，1986：378．

情绪、营造画面气氛、形成视觉风格的重要造型元素。

影调是画面整体用光的基调，不同的用光决定了画面的影调。

按光源的性质分类我们可以将光线的效果分为：自然光源和人工光源，相应的光效为日光光效和灯光光效。自然光源主要来自太阳，亮度强、范围广而均匀，色温也比较一致。随着时间、天气的变化，自然光效会有不同，早、中、晚太阳的位置不同，呈现的光线强度不同，光效也不一样。

人工光源是用灯光作为主要照明设备的。人工光源提供的创作自由度比较大，能够对人物形象和场景气氛进行某种造型处理，达到需要的戏剧效果。一部画面视觉风格出色的电影都对光源效果有一定的追求，这是电影画面视觉设计的重要环节。

光源设定和故事发生的情境、空间有直接关系，更与影片要追求的画面情绪、美学风格有关。人工光源为主的影片的场景多数拍摄于室内或制片厂摄影棚内，它便于对场景光线进行控制，可以追求更为多样的画面效果。相比自然光效，人工光效戏剧性更明显，可以运用造型手段追求某种反常效果。

影响物体造型形状的主要因素是光的位置。按光源投射的位置和方向我们可以将光源分为以下几种（图4-35）。

（1）正面光(Front lighting)：又叫顺光，是呈现物体样貌，提供基本照度的光线；灯光高度与摄影机高度接近，相处在同一水平面上，光线投射方向与摄影机方向一致；正面光为主光源拍摄的物体，成像清晰，但立体感较差。

（2）侧面光：(Side lighting) 物体会有由明到暗的过渡，能体现物体表面凹凸的层次，也能表现出人物的毛发、皮肤的质感；被摄体明暗反差大，缺乏明暗过度、细腻的影调层次，常用来制造某种特殊光效（图4-36）。

（3）逆光:(Back lighting) 光线与摄影机相对，拍摄时受光面在背部，可以作为物体轮廓光，具

图 4-34 电影《英雄》开场，以黑灰色调表现秦宫内外的肃穆庄严，也为影片建立了整体气氛和年代感。

图 4-35 水平方向光位图

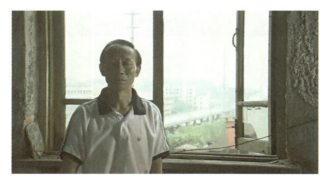

图 4-36　电影《二十四城记》，侧面光表现人物

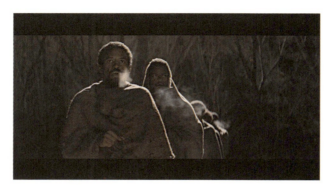

图 4-37　电影《解救姜戈》，逆光表现人物

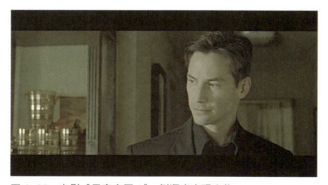

图 4-38　电影《黑客帝国1》，侧顺光表现人物

图 4-39　电影《英雄》，侧逆光

有提取线条的重要功能；但由于逆光作为主光时人物的面部、物体的表面特征难以清晰呈现，造成视觉心理上的恐慌或神秘，所以常常被用来制造一些特殊的戏剧效果（图4-37）。

（4）侧顺光：(Front-side lighting)因为侧顺光照射下的物体会有由明到暗过渡的影调层次，物体表面的凹凸层次能够得以体现，也能表现出人物的毛发、皮肤的质感有利于表现物体的质感、色彩（图4-38）。

（5）侧逆光：(Back-side lighting)具有侧光和逆光的表现特长，勾勒轮廓、刻画人物基本面貌，在侧逆光源位置较低、性质柔时会使人物呈现诗意感（图4-39）。

（6）侧逆顶光：把凸亮凹暗夸张到极致，物体着光背光的反差较大，造型效果比较反常，常用来塑造恐怖、凶恶的形象（图4-40）。

（7）底光：是一个更加不寻常的光位，光线来下方，异常感强烈，常被作为表现特定光效，制造恐怖气氛，使人物形象狰狞可怕（图4-41）。

图 4-40　电影《摇滚黑帮》，侧逆顶光表现人物

图 4-41　电影《摇滚黑帮》，底光

4.2.7 光照效果

一个物体的外观通常是被主光所确定的，主光也通常被认为是最主要的光源。根据表现效果和应用范围的不同，有高光照和低光照的区别。光照给予画面完整的光照，以至于把阴影部分减少到最低，被用于对白天光照的模拟。低光照的光分布状态是不均匀的，阴影部分大量地存在着。在电影和动态影像片中，使用强光照亮一个主题不完美的部分，而柔光经常柔和化一个物体，隐藏了很多不完美的部分，比如皱纹和斑点。

光照的对比度是指在画框中最亮部分和最暗部分之间的差异度。通过在构图中利用对比度，我们可以让观众的注意力集中到一些特定的区域。高对比度光照的设计强化了光亮处和阴暗处这两极的差异（图4-42）。低对比度状态没有完全的白色和黑色，而只有一系列的灰色。表达阳光明媚的效果时，可以用强对比的光线，为物体创造尖锐的棱角和阴影，表达雾气蒙蒙时，则应该使用低对比度的光照，使光照边缘消融（图4-43）。

按光效反差的性质我们可以将之分为硬光和软光。硬光光源是直射光，直射的阳光或者光源明显的人工光，被摄体上产生明显投射的光线，受光和背光区别明显，一般多用作主光。硬光源强调亮处和暗处的对比，加强了画面内的线条轮廓，物体显得线条分明、强硬、沉重、粗糙。硬光为主的画面明暗反差大，形成硬调画面，明暗缺少过渡，造成视觉心理的紧张，适合表现恐怖、残酷的场面，或者塑造有力量感的人物形象（图4-44）。

软光是散射光，被摄体上的投射光线不明显，如阴天的天空散光源和加了柔光设备的灯光。软光在画面造型上没有硬光那么明显的受光面和背光面区分，物体亮度均匀，画面的光对比小，空间比较平，被摄物显得柔软、轻盈、细腻，经常用来表现温暖平和、没有尖锐矛盾的生活场景，塑造较为温柔善良的人物形象（图4-45）。

图4-42 电影《摇滚黑帮》中，日光、强对比度画面

图4-43 电影《摇滚黑帮》中，室内、昏暗、光照对比度较弱的画面，暗示"摇滚黑帮"有隐藏在暗处，不为人知的一面。

图4-44 电影《摇滚黑帮》，用硬光表现片中黑帮老大强硬、残暴、冷酷的形象

图4-45 电影《二十四城记》，软光表现温暖平和，人物日常生活场景

图4-46　电影《东风雨》中以日本特务从望远镜中观看的主观视点拍摄的画面

图4-47　电影《摇滚黑帮》中人物吸毒的画面，使观众身临其境。

4.2.8　视点

简单来说，视点（Point of view）是摄影机的位置。在我们分析电影中的视点和拍摄中设置视点时要考虑下列的问题：

（1）摄影机从什么位置和通过怎样的"眼睛"看动作？

（2）摄影机的位置和特定的"看"的方式对观众反应的影响？

（3）我们对视点变化会有怎样的反应？

不同于文学写作中的视角，影视剧中的视点在一个场景中是多样的，而且在彼此之间不断转换。按照视点出发为依据，我们可将视点分为：

客观视点：摄影机作为旁观者。摄影机对场景的记录使用自然、直接、简单的机位设计捕捉摄影机前一系列动作的镜头。使用客观视点的优点是它能再现连贯、清晰的场景，因此客观视点镜头在电影中大量使用。

主观视点：摄影机作为动作的参与者。主观视点提供给我们一个带着剧中人物情感倾向的视觉角度，是摄影机对场景的介入。人物的主观视点可以将观众的欲望缝合到电影中（图4-46）。

导演视点：导演有意图参与剧情的视点。电影制作者不但选择要给我们看什么，同时也揭示我们应该怎样看。通过特定的角度或焦距拍摄，导演塑造、强化视觉形象的某种特征，表达出导演的意识倾向或感情态度。

间接主观视点：观众去看的视点。间接主观视点实际上不是在提供一种参与性的视点，而是在使我们接近这个动作以便被带入剧情，并使观众的观影体验更加真实紧张。例如一个因痛苦而扭曲的脸部特写镜头会使观众感觉到的痛苦要比一个从较远角度拍摄的客观视点镜头更为生动。

视点是好莱坞经典电影语言体系的重要技巧，这类电影镜头语言的核心在于建立电影叙事的幻觉，使观众完全沉浸其中，因此，视点的依据和逻辑关系对于电影叙事的流畅性非常重要（图4-47）。

4.3　镜头形式

4.3.1　固定镜头

固定镜头指在摄影机不改变机身位置和没有任何运动时所拍摄的画面。固定镜头是静态构图的单个镜头，只有人物调整变化，没有摄影机的运动。

固定镜头可分为长固定镜头和短固定镜头两种，一般认为，长固定镜头是对一个场景和人物动作过程的完整记录，短固定镜头则是更多地交代重要细节和过渡环节。

长固定镜头是电影产生之初使用的主要镜头形式，像是剧场里观看表演的观众的眼睛，完整地看完一个节目。固定镜头使视点受到局限，画面相对变化的元素少，但同时也让摄影机处于静观的位置，不参与到场景中，具有不做任何引导和评价的客观性。

短固定镜头用来描述或者强调物件细节和动

作细节。短固定镜头时间短，信息集中明确，常常采用近景系列的景别。短固定镜头便于控制画面内的视觉元素，使静态构图精致。

4.3.2 运动镜头

最初电影都是用固定机位连续拍摄的。随着电影机械和感光材料等技术的改进，摄影的使用越来越广泛，表现能力日益丰富，运动摄影孕育而生，它不仅给画面增添了动感，而且使电影有别于其他艺术的造型特征，脱离了戏剧的美学特点，再现了人的眼睛在观看中的运动形态。

在电影理论中常常把摄影机比作"一只悬浮在空中的眼睛"，因为它可以从任何位置、任何角度来注视和观看，可以在三维的空间里随意移动。因此动作发生的空间和时间得到完整的和连续的表现，不仅使银幕获得了立体的空间感，也使动作的表现获得更大程度的如实再现。

摄影镜头的运动是在不改变摄影机拍摄角度的前提下进行的，主要包含两种运动：转移焦点的移焦镜头和变换焦距的推拉镜头。

运用长焦镜头，或者大光圈的浅景深，可以将镜头焦点聚在需要的影像层次上，而让其他的层次处于模糊状态。

运用摄影镜头的短焦距变化到长焦距，把被摄对象的局部从整体中放大到镜头画面里的这种拍摄方式就是推镜头(zoom in)。运用摄影镜头的长焦距变化到短焦距，把被摄对象的整体从局部开始囊括进镜头画面里的拍摄方式就是拉镜头(zoom out)。

需要注意的是，不要盲目地使用推拉镜头，而要先考虑好该镜头到底要传达给观众什么信息。推镜头的作用主要有两点：将要突出的对象从被摄人群中凸显出来；突出角色身体的局部或道具、场景的局部。拉镜头的主要作用也有两点：表现描述对象与环境的关系；作为一场戏或者整片的结束。

摄影机机身的运动是在改变拍摄角度的前提下进行的，常见的有摇镜头、移镜头、升降镜头、跟镜头、航拍镜头、震镜头等。

摇镜头分为横摇(pan)、竖摇(tilt)、斜摇。横摇是将机位固定，摄影机机身在水平方向转动的拍摄方式，所以横摇拍摄中的角度是在水平方向变化的。

机位固定、摄影机机身在垂直方向转动的拍摄方式叫竖摇。竖摇拍摄中的角度是在垂直方向上变化的。

机位固定、摄影机机身斜向转动的拍摄方式叫斜摇。斜摇拍摄中的角度是在倾斜方向上变化的。

摇镜头的作用主要是交代环境；在两个或两个以上的视点之间转化，充当剧中角色的主观镜头。

在摄影机保持拍摄角度不变的情况下，使机位产生运动所拍摄到的影像信息叫移镜头。机位在水平方向上横移就是横移镜头，机位在水平方向环形移动就是环形移镜头。在摄影机保持拍摄角度不变的情况下，使机位产生纵向运动所拍摄到的影像信息叫升降镜头。

运用移镜头技术跟踪角色或物体动作，所拍摄到的影像信息就是跟镜头。

在空中正俯视或接近正俯视的拍摄角度就是航拍。

当然，最重要的事情是讲故事、表现人物，任何镜头本身都是没有生命力的，只有为叙事、情绪、气氛服务的时候才体现其鲜活的生命力。

4.4 剪辑与蒙太奇

剪辑是把很多单个镜头组织为一个整体，每个镜头或声音都对影片的叙事、主题表达、整体效果发挥作用。

在拍摄一部影片时，制作者会拍摄大量的镜头素材，以不同的时间、不同光线、不同表演方式，所拍摄的镜头数量要远远大于成片的镜头数。在剪辑过程中，导演和剪辑师要从素材中选择一些适合的镜头，切掉不需要的镜头，这是对剪辑工

作的最一般性的描述。

事实上，剪辑是有关智慧和美学性质的一种选择和组织，而"切"是一种实际的动作。剪辑对于完成一部电影有关键的作用，也是电影这个媒介作为一种艺术表达方式的独特之处，电影中时间、空间的控制和安排都在剪辑的过程中完成。剪辑师决定哪些视觉形象可以呈现在银幕上，以及呈现的时间长短。就如同上一章提到的"时间"是动态设计作品的造型要素，剪辑实际上就是对该要素的控制和组织，通过对观众的时间感的控制使影片具有节奏和强度。

剪辑具体包括以下几方面内容：

选择需要的镜头——时间被剪裁；

决定镜头的长度——戏剧性强度、对观众情绪的引导；

与安排镜头的关系（并置、平行、因果等）——讲述故事或表达思想。

"电影里没有绝对时间，时间像其他视觉元素一样是能被制作者操纵、控制而实现意义表达的。生活里的时间承载的是随时间发生的事件或者经历。而我们对时间的感觉大部分不是绝对时间，因为时间对人而言是体验性的，作为被体验的时间是带着人对事件或某个变化的主观性的。因为时间的这种主观性具有弹性：一个小时可以缩短为几分钟（与仰慕已久的人的会面），几分钟可以延伸为一个小时（与自己讨厌的人相处），这里的时间长度取决于我们对事件和情境的心理体会，这叫做心理时长。电影里的时间就是从一个个绝对时间里分离出来的，是弹性的、可以伸缩的，制作者可以按照自己的意愿去改变和塑造，既可以模仿、复制我们对事件的时间感受，也可以创造影片中的时间逻辑，而所用的手段就是剪辑。"[①]

20世纪初，俄国电影理论大师爱森斯坦提出了现代电影语言中最为重要的词汇"蒙太奇"，是法语 montage 的音译，原意是装配、构成的意思，在电影中指镜头、场面或段落的剪辑或组接。作为技术手段的蒙太奇，或称叙事蒙太奇，将时间、空间中断的胶片联结起来，以保持叙事的连贯性。

作为艺术手段的蒙太奇，或称艺术蒙太奇，是电影的修辞手段，是通过镜头、场面、段落的分切与组接，从而对素材进行选择、取舍、修改、加工，创造出独特的电影时间和空间，并且通过象征、隐喻和电影节奏产生强烈的艺术效果，进而创造出电影艺术所独有的叙述方式与结构形式。

不同含义的影像通过切换、连接，在观众的脑海中形成层层的视觉铺垫。蒙太奇的不同编排可以将同样的影像素材剪辑出完全不同的故事线索，从而彻底改变影像的含义。

动态影像的分镜头创作在一开始就把影像剪辑放在首要位置。

常用的场景剪辑（转场）方式有以下几种：

切：适用于场景之间和镜头之间的剪辑，是很常用的剪辑方式。

淡入：镜头中的画面由全黑逐渐转变为清晰的影像，表示剧情发展中一个段落的开始。电影或者电影中一场戏常常以淡入作为影片的开始。

淡出：镜头中的画面由清晰明亮逐渐变得模糊暗淡，以至完全消失，表示剧情展中一个段落的结束。电影常常以淡出作为影片的结束。如果说"切"是逗号，那么"出"就是句号。为了表现两个场景间的影像在时间上的距离感，往往是前一个场景淡出后一个场景淡入。

叠化：具体体现为上镜头消失之前，下镜头已逐渐显露，两个画面有若干秒重叠的部分。叠化表达时间上的距离感没有淡入、淡出那么强烈。往往用于有意省略镜头中的一些动作，或弥补拍摄的错误、穿帮等，或用于闪回到角色的回忆或作者的插叙。

划：第二个画面通过横向、纵向、斜向运动或图案变化取代第一个画面。两个画面没有叠印的过程，有着清晰的界限。这种镜头转换技术在默片时代十分流行。

① 《影视视听语言》，第89页。

平行剪辑：即平行蒙太奇，是剪辑师将不同时空或同时异地发生的两条或两以上的情节线交替链接在一起，并列表现，分头叙述而统一在一个完整的结构之中。平行剪辑可以简化过程，节省画面，扩大影片容量和表达空间，加强影片的节奏层次，易于产生强烈的艺术感染效果。

随着数字技术的发展，镜头转换技术的方式越来越多，但是注重叙事的导演，会使观众觉察不到剪辑的痕迹，除了淡出淡入，他们依然追求干净利落、简洁有力的剪辑。

4.5 声音与声画关系

4.5.1 电影声音的特性

"人是先看后听，人的视觉神经传递的信息速度为 1200～1400 米／秒，听觉神经传递信息 800～1200 米／秒。"[1] 因此人们总是先看到后听到，在影视创作中也如此，画面提供的信息总是最先被观众接收。

不像视觉需要光的反射人眼才能"看到"，声音是不需要光或者其他媒介的，我们听到的声音是物体直接发出的。"声音具有视觉联想的性质，而形象不具有联想声音的能力，摄影机总是在寻找声音……音色和发声体的构造有密切联系，人们可以根据音色判断声源。"[2] 声音的这些特点给影视创作的启示是：不必让镜头把每个声源用画面交代出来，观众可以凭音色和日常生活经验判断发声体。

人对声音的感受是同时接受的、场性的，很难从嘈杂的声音中单独分离出一个声音，而对视觉形象的接受是线性的，必须按照顺序完成，这是影视声音这条轨道能和画面平行叙事的原因，人可以在看画面的同时接受声音信息。

早期的有声片，比较强调声音和画面的同步性，当时的制作者和观众对电影可以复制人声非常着迷，所以电影中有大量的对话。

很快制作者发现了这种创作方法的局限，另一种能使电影叙事更灵活的声音手段"不可见的声音"孕育而生。当声源不从画面内发出而来自银幕以外，这便扩展了银幕空间，给予观众视觉以外的信息，增强了戏剧效果。不可见的声音在功能上几乎可以相当于独立的"形象"，承载了相当于画面能够传递的信息。

为什么不可见声音可以发挥这么大的作用呢？在现实生活中，我们周围大部分的声音都是不可见的、和视觉不同步，并且经常被我们习以为常而忽视掉。

声音可以让人树立形象而不是靠复制形象。比如听到关门声，我们便能判断有人离开房间了，即使并没有真实看到。这样摄影机就从众多日常琐事中解放出来，而专注于更有意义的形象。摄影机可以离开说话人而记录听者的反应。一个"声音形象"能够引发我们对形象的想象，表现效果远远要超过直接呈现出的形象。在恐怖片中，这种做法更为常见，无声源形象的声音能创造出完整的恐怖气氛，能够提升观众的心理紧张程度，例如门铃的叮当声、细碎的脚步声、开门的吱嘎声、深夜狼的嗥叫，甚至任何不明物体的声音都将加剧紧张恐惧的氛围，这种心理效果是声画同步呈现永远达不到的。

总之，声音具有独立于画面的丰富表现力。

4.5.2 电影声音的分类及其功能

电影声音的基本分类如下。

按照声源的特点对声音分类：人声、自然音响、音乐

按照声音的录制方式分为：

同期声——对白、自然音响、动作音响

配音——对白配音、解说、画外音、动效、音乐

[1] 周传基. 电影、电视、广播中的声音[M]. 北京：中国电影出版社，1991：221.
[2] 周传基. 电影、电视、广播中的声音[M]. 北京：中国电影出版社，1991：221.

图4-48 2010级视觉传达艺术设计专业同学杨博的作品《真相》。运用特殊的视角、晃动甚至360°旋转的镜头，营造出紧张、诡异的发现"真相"的感官体验。

我们生活在声音充斥的环境中，环境音响是动态影像建立真实感必要的视听材料，除此之外，音效对于叙事和情绪表达两方面都有贡献。

一切艺术在本质上都是接近音乐的，音乐所表达的内容不是直接或具体的，但它在激起人的情感和情绪方面的反应是最准确和细腻的。音乐的情绪调子决定了影视画面的气氛、神韵、情绪。电影音乐可以刺激观众的情绪，很大地丰富和提升观众对电影的情感反应。它可以强化视觉画面中的情感及画面中的运动感，暗示或传达画面不能单独表现的情感。

实时训练题（一）：影像·感官

使用照相机、摄像机对周围的事、物、人进行拍摄，制作成影像作品，表现某种抽象的感觉、情绪。要求：

（1）尝试运用不同的画面造型语言拍摄同一对象，体会不同景别、角度、焦距、视点带来的视觉变化。

尝试镜头的运动带来的视觉改变，如固定镜头、运动镜头、长镜头等，拍摄方法越多越好，越奇特越好。

通过练习，消化和实践画面动态造型语言及镜头语言的逐项理论，启发学生的设计思维，鼓励学生探索动态造型语言的可能性。

（2）故事、情节可以有，也可以无，重点在运用影像画面营造强烈的视听感官体验。

（3）学习和使用计算机视频编辑软件，实践影片的剪辑，并体会声画关系。

（4）学会发掘构成视觉画面的各种形式，例如节奏、纹理、光线、视点等，并尝试挖掘特殊的视觉形式来传达思想、观念和信息。鼓励学生通过观察、创造及可视化的过程，批判性的思考和解决问题，从而获得自身的提高。

（5）运用声音烘托气氛，与视觉画面一起营造和激发观众的视听体验。

图4-49 2012级视觉传达艺术设计专业同学李艺侨的作品《Touch》。寻找生活中具有暗示性和符号化的画面和音乐，运用影像这种视听手段使作品较好地给观众带来异样的触觉体验。

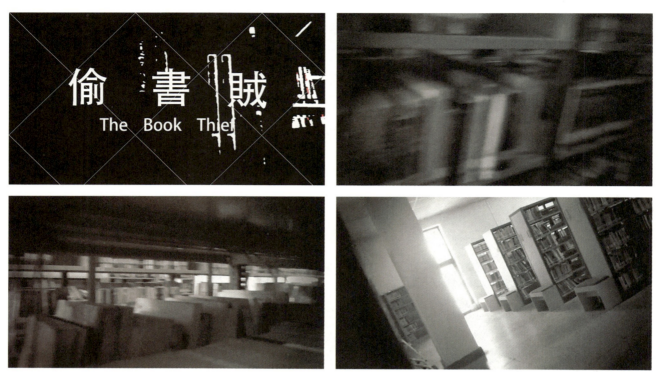

图4-50 2012级视觉传达艺术设计专业同学吴文琪的作品《偷书贼》，运用大量主观视点和运动镜头，较为成功地描述了偷书贼潜入图书馆偷书的紧张情节。画面始终没有出现人物，也没有对白、旁白，只凭借对镜头的切换节奏的把握、黑白画面及灰暗的色调和紧张的背景音乐营造气氛，暗示情节。

图4-51 2012级摄影专业同学于智宇的作品，用计算机编辑软件将拍摄的影像素材进行处理，获得新奇的视觉效果。

实时训练题（二）：
简单的实验动态影像 Pixillation

大部分定格动态影像都在由金属丝骨架、硅胶翻模、黏土制成的微缩场景中拍摄而成，其实利用现实生活中的真实事物也能制作出优秀的动态影像作品。例如你可以让一个台灯像人一样在屋子里到处滑行，与其他的家具发生互动；你也可以使用真人来拍摄动态影像，达到一个超现实的效果，让你的朋友坐在相机面前，拍摄一帧，然后让他向前移动一些，再拍摄一帧，重复这个步骤所得到的结果是：你的朋友坐在椅子上自由地滑行；你也可以让同伴跳向天空，然后使用相机快速地捕捉这一帧，经过反复拍摄这一动作后，你的同伴会在房间里飞起来。

这种定格动态影像有一个英文名字：Pixillation，它的意思是生活中真实的物体（包括人），经由定格摄影技巧，产生的怪异动态影像。这种动态影像类型比较能激发创作者的灵感，因为你不必去制作一个场景或者模型，随时随地就可以快速地创作出一个动态影像，非常适合即兴创作。Pixillation 技术并不属于主流定格动态影像的内容范围，但却能使人充分领略到定格动态影像的魅力，当传统的动态影像制作要求动态影像师一个人安静地集中精力去工作时，这种动态影像却能让几个人同时去做动态影像，或者"被制作动态影像"，并参与其中，会带来很大的乐趣。

需要注意的几点：

（1）当准备拍摄一个物体制作动态影像时，先要用一些橡皮泥或者大头针把所有不希望移动的物体固定好，以免拍摄过程中把不该动的物体移动，影响制作效果。

（2）如果你准备在一个室内场景里拍摄，为了防止拍摄过程中碰到许多不该碰的物体，尽量保证你能有足够的空间。

（3）外出拍摄应尽量选择光线比较恒定的时间段，否则光线的变化会影响画面效果。

（4）如果采用真人制作动态影像，可以采用"一

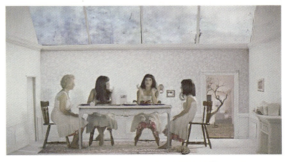

图 4-52　由 Shih-Ting Hung 导演和编剧的作品 The Traveling Rooms of a Little Giant 截图，讲述了一个少女不完整的梦境

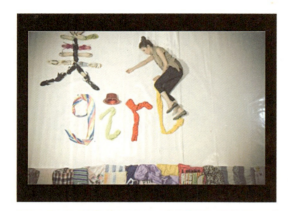
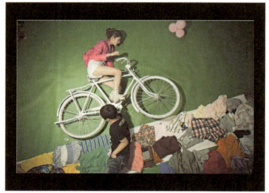
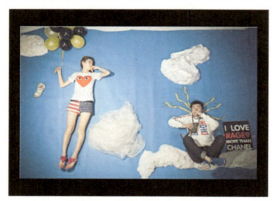

图4-53 2010级视觉传达专业同学陈曦的毕业设计作品《美 girl》作品截图，时间3分5秒

拍三"或者"一拍四"的方式以节省时间，即一秒钟拍8张或者6张画面都可以，这都是为了防止模特由于疲劳无法坚持太久。

（5）通过前两章对于动画原理的学习，我们知道通过"逐格绘制／拍摄"对象然后使之连续放映的方式，便能产生动画。所谓的"定格动画"就是通过"逐格拍摄"的方法制作。那么，我们尝试利用这一原理，通过改变序列帧以及它们的关系，来达到改变事物正常的运动过程、因果关系、空间关系，从而产生反常态的、魔术般的视听效果。

如果想不到太多可行的创意，你可以考虑去尝试：开车、穿墙、滑冰、飞、漂浮、游泳、夸张的打斗、魔法等这些常见的Pixillation动态影像。

图例4-53中的作品，演员躺在地面表演，将照相机放置在顶端垂直俯拍。由于演员躺在地面上，于是能够做出许多站立时无法完成的动作。虽然场景中的道具比较平面化，但人物却是真实的存在，给人强烈的视觉效果。

图4-54中的作品将真实的魔方置于黑板上画的平面二维简笔画魔方上，配合人物的手势，画面中如变魔术一般来回切换，具有一定的戏剧性。

图4-55中的作品充分发挥想象力，让角色在宿舍、教学楼、教室等真实场景与线描动画中来回穿梭，展现了一个具有超能力的少年的奇幻空间。

第 4 章 视听语言

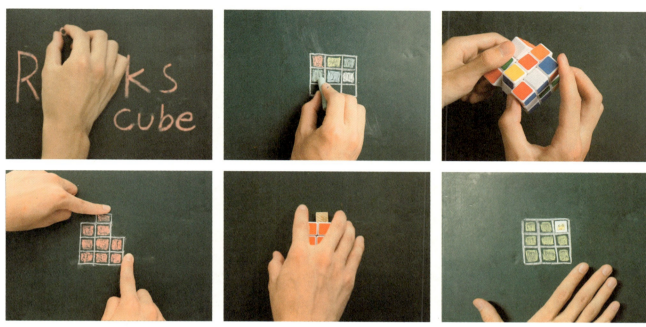

图 4-54 2011 级视觉传达设计班同学刘仕林的定格动画作品《魔方》截图

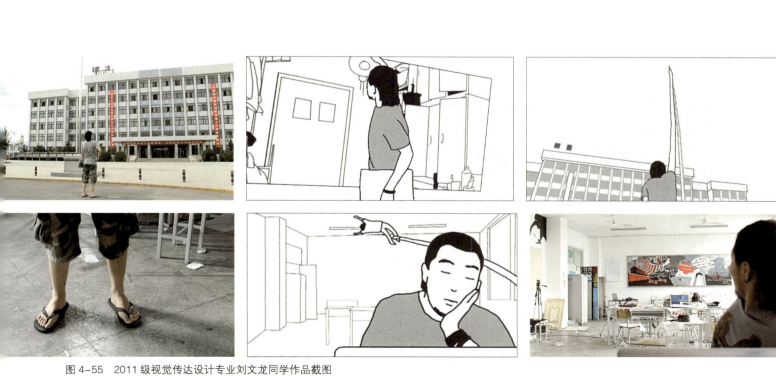

图 4-55 2011 级视觉传达设计专业刘文龙同学作品截图

第 5 章　创作流程

5.1　创意

一切都开始于创意。创意可以从任何地方获取，试着回忆你的头脑里是否有一个画面令你无法忘记？你是否希望将画面变成一部动态作品？这个画面源自何处？是你的秘密，或许是童年的经历，或许是你的所见所闻，或许是你平时生活中的趣事，或是来源于你的爱好等。

作品的初衷或许是为达到某种目的、传达某些信息，抑或是表现一些情绪或感觉。也就是说，你的作品想告诉大家什么内容，传达一个什么思想，或者只是跟大家开个玩笑都可以。

5.2　概念设计

一旦一个创意确立下来，接下来的工作就是将创意转化成可感知的视听形式，思考以何种视听形式达到与观众交流、沟通的目的。也许是讲述故事，也许是抽象变换的图形，也许是动静结合的交互设计等。作品成功与否，与其说在于交流沟通的内容，不如说在于交流沟通的方式。要成为一名成功的交流者，取决于受众的接受程度，认为你所解释的信息是否可靠而且适合。

有些创意本来就来源于一些图像，那么接下来的工作就是将图像扩展得更广泛，表现更深入些。如果没有既定的图示，设计师就需要绘制大量的图像来寻找最完美、最适当的方式还原最初的创意。

图 5-1　由 Reza Dolatabadi 担任导演、艺术指导的动画短片 Khoda，简洁有力的线条，明暗对比强烈的阴影，超过 6000 幅绘画才完成的这个 5 分钟的短片，视觉冲击强烈

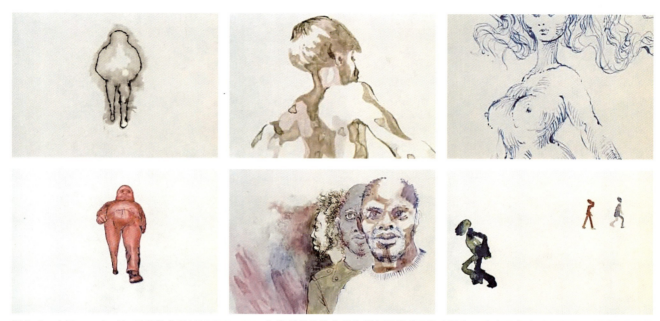

图 5-2　由 Ryan—Larkin 导演的作品 Walking，1970 年他凭借此片获得奥斯卡最佳动画短片提名。该片用多种手绘技法绘制了不同人物的不同走路动态，视觉风格独特

如果是实拍，对于角色、场景、道具、配色和影调等，设计师将尝试一系列的方式直到它们最终达到视觉预期。如果是动手绘制，则涉及素描、水彩、拼图以及新材料和手法的选用和搭配，总之所选择的表现工具与最后形成的视觉效果间有必然联系，因为从某种意义上说形式等于内容。

尽管动态影像设计具有无限的可能性，然而不管是 2D、3D、黏土动画、黏土动态影像（Claymation）还是剪纸动态影像（Cut-out），它们仍旧带有一种与生俱来的限制或者设计定式，而这将驱使着设计师们去探索更多可能性和不确定性，这就是创新，也是艺术作为人类的精神财富存在的价值所在。

不少优秀的设计师、独立电影人从他们各自的立场出发，进行了许多卓有成效的尝试，涌现出一批令人惊叹的作品。

5.3　分镜头脚本

分镜头脚本，也称导演剧本，是将文字内容分切成一系列可以摄制的镜头的一种剧本。其内容包括：镜头、景别、摄法、画面内容、台词、音乐、音响效果、镜头长度等项目。分镜头剧本是导演对影片全面设计和构思的蓝图，是摄制组统一创作思想、开展工作的主要依据。

分镜头脚本就像是施工图纸一样，将剧本中的每一个场景转化为一个个的镜头画面，然后将完成的画面按照顺序连接起来，得到一个对影片最真实的感觉。分镜头对于任何类型的动态视觉作品而言，都是最为重要的环节，它是整个制作流程中的枢纽。因为分镜头的改动相对比较方便快捷，一旦开始制作，任何的改动都将意味着时间或金钱的浪费。

图5-3 动画短片《For The Remainder》讲述了一只即将过世的老猫轻轻地作别居住多年的老屋。该片是以色列贝扎雷艺术与设计学院学生 Omer Ben David 的毕业作品。故事的灵感来源于一个传言：据说一些年迈的猫会在过世之前离开家和主人，到一个亲人和敌人都找不到的地方孤独死去。独特的艺术手法让本片充满凄凉感伤的气氛。据作者所言，素描、书法和水彩画给了他很大的灵感，他将房子作为另一个角色进行塑造，认为应该以色块的形式表现，而猫则以书法水墨的怪异形象，与房子形成对比。

作为一个动态视觉设计工作者，最本质的工作其实就是通过镜头的组合向观众传达信息，影像化和视觉化的思考是非常重要的能力，因为你需要通过设置镜头来控制观众的情绪和反应。

当然，观摩大量的电影、动画等各种影像资料是学习绘制分镜头的最佳手段，学习什么时候改变镜头的角度和怎么去改变。如果观影时你喜欢某个镜头，那就去思考为何它吸引你的注意力，并将它分析记录下来，以便以后学习利用，养成这种边看边思考边记录的习惯，你将学会更多的技巧。

5.4 制作及设备

5.4.1 数码摄像机

数码摄像机单帧画面的分辨率没有数码相机高，但现在也已经出现了高清的数码摄像机，完

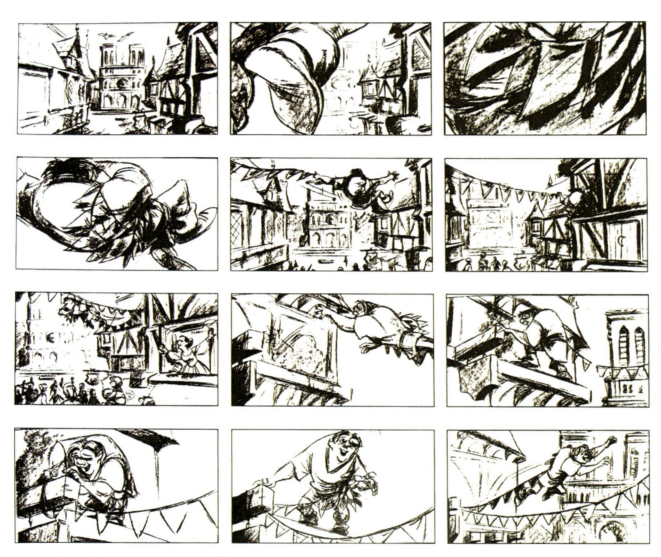

图 5-4　迪士尼动画片《钟楼怪人》分镜头脚本

全能满足电视级别的播出质量要求。它相对于数码相机，捕捉的光线比较稳定。

购买数码摄像机时要注意，最好有手动对焦功能，因为当你使用自动对焦拍摄定格动态影像时，你每一次移动角色后，摄像机都要花几秒钟时间去调整，当你快速地调整完角色的动作继续拍摄时，摄像机可能还没有对好焦。手动对焦就没有这个烦恼，你只需要确保每一帧画面都是清晰的即可。手动曝光功能也很重要，它能让你去控制场景中的亮度。另外一个重要的功能是调整摄像机的白平衡，拿一张白纸放在镜头前，然后按住按钮，直到摄像机将整个画面识别为白色。

5.4.2　单反数码相机

单反数码相机是现在最主流的定格动画拍摄

设备，它占据了主要的市场。在许多中小型制作室甚至大型定格动画摄影棚里，我们都能看到单反数码相机的身影，其中尼康系列和佳能系列比较受欢迎。原因是它们可以使用其独有软件Live view进行实时监控，同时支持大部分的定格拍摄软件。

单反数码相机价格较高，如果你的资金比较有限，而且对分辨率的要求不是很高，普通的卡片数码相机也是可以使用的。单反数码相机的设置大多为全手动，所以使用起来还是有一定难度的。把单反数码相机连接到电脑上，它就可以将拍摄到的高清晰度单帧图片传输到你的电脑硬盘上，图片的清晰度可以比肩胶片。

5.4.3 摄像头

如果你没有计划购买专业的摄像机或数码相机，最便宜和直接的方法是去购买一个摄像头，无须任何的视频采集卡，只需在你的电脑中装上摄像头的驱动程序，摄像头就可以通过USB接口连接电脑。作为一个定格动态影像的初学者，一个摄像头完全可以满足练习要求，而且它还很节省空间。

当然，建议购买品质好的摄像头，好的摄像头不光拍摄出的图片质量好，关键在于它与软件连接比较稳定。现在市场上大多数的摄像头不支持全分辨率，但近些年市场上也出现了不少清晰度较高的摄像头。

如果使用摄像头来拍摄，建议使用胶带将摄像头牢牢地固定在桌子上或者比较重的三脚架上。

5.4.4 三脚架

不论是真人影像拍摄还是定格动画，在拍摄过程中非常重要的一个环节就是保持相机的固定位置。因为，如果在逐格拍摄的过程中相机发生移动，那么回放时，图像就会到处晃动，所以一个稳定的三脚架就显得尤为重要了。

一些三脚架会有一个水平仪，你也可以通过相机或者显示器中拍摄的图像检查三脚架是否放平稳。如果需要拍摄移动镜头，就需要一个带齿轮和刻度的三脚架云台，有了这个云台，就能使相机实现一些简单的运动和倾斜，或者做一些短距离的平移。

5.4.5 灯光

充足的灯光对于图片效果十分重要，如果场景的灯光太暗，会导致拍摄出的图像出现明显的噪点。

在电影制作时我们经常提到"三点式打光法"。这是在20世纪30~40年代便形成的电影行业中的一个标准做法。打光是要创造一个具有表意功能的灯光的最基本要求，它包括主光、补光和背光。主光是在一个镜头中的主要光源，照亮被摄主体，也创造出了阴影。主光大多是在模拟室外光线，如太阳光和月光。所以主光的作用就是照亮场景和角色，另外也具有塑造角色的作用。

补光是一种辅助光，大多数时候是比较柔和的光线，缓和照亮一些由主光源照射形成的暗部，起到平衡被摄物体光线的作用，不过有时候辅助光也可以使用一些白色的反光板或者泡沫板来创造，可以将反光板对准物体的暗部，以此来提亮物体暗部的光线。当然，要记住将反光板放置在镜头的可视画面之外。

背光是一种把光源放在被摄人体或者物体背面进行照射的光。它可以照亮物体的边缘，以此来将物体与背景区分，也可以为影片营造气氛，渲染情绪。

5.4.6 软件

动态构成这门课程作为专业基础课一般安排在一年级第二学期，对大部分同学来说，计算机软件刚刚开始接触，掌握的技巧非常有限。对于这一点不必过于担忧，因为就前些章节涉及的相关内容和课程练习里已经能够看到，即使不会任何软件，只要具有一些造型基本技能，会摄影和摄像的基本操作，也是能够完成课程学习的。本课程的主要学习内容是了解基本的动态和动作原

理，理解动态信息传达这一媒介的基本技能，课程训练题也是要求学生动脑和动手兼备，至于做作业的手段则鼓励学生发挥特长，因地制宜。当然，熟练的计算机技能对创意的执行而言如虎添翼，对于设计人员来说也是需要具备的重要技能，具体而言，这门课程涉及的软件如下：

(1) 二维软件

最具代表性的是 Photoshop，用它可以调整图片的大小、色彩，绘制图形，甚至直接制作二维动画，功能强大。

定格动画后期工作中，很重要的一部分就是修图。当然，修图不是只针对当前一张图来修，要考虑到定格动画的特点，要多结合前后两张图片修图，力求连续播放时达到最佳效果。建议前期充分做好准备工作，能在前期完成的工作，尽量不要留到后期工作中去。

(2) 定格动画拍摄软件

最近几年里，许多的定格动画软件被研发出来，并很快普及到家庭作坊或专业的工作室。第一款基于 Windows 操作系统的定格动态影像软件是 Stop Motion Pro，目前常见的还有 Dragon Stop Motion 等。对于苹果电脑的使用者来说，第一款基于苹果电脑操作系统的定格动态影像软件是 Frame Thief。经过几年的发展，更多的定格动态影像软件被研发出来，在这些软件中拍摄完就可以直接导出成视频。

(3) 视频编辑软件

常见的诸如 Adobe Premiere、Adobe After Effects（影视后期）、Final cut Pro（苹果电脑上使用）、会声会影等，还有一些简单非专业视频软件 Imovie 等，这些软件可以编辑影像，合成声音、音乐，有需要还可以增加特效，是目前制作动态设计作品的必备工具。

(4) 动画软件

二维动画软件常用的有：Flash、Harmony、Toon Boom Studio、Animo、Toonz、Retas PRO 等。综合性的大型三维动态软件包括 Maya、3Dmax、Softimage 等，如果做模型的话就再学习 Zbrush，做动画的可以再加 Motionbuilder，材质 UV 可以加 UVlayout、Bodypaint 等。

(5) 声音相关软件

有时动画片要求有对话、旁白等，如果是实验性质的片子，可以买个音质高的话筒，用录音软件 Cool Edit Pro 2.0（汉化版），就可以录制对话声。录音时，房间要尽量保持安静，避免录出的效果有杂音。在保持不碰上话筒的前提下，尽量离话筒近些，以免录出的音乐由于距离远而有回音。对白尽量逐句录制保存，这样方便后期剪辑。质量要求较高的声音效果也可以用专业的 DV 录制到 DV 带上再采集到电脑里。音乐、各种音效素材在网上可以查找得到，有很多这种素材资源的网站。养成平时收集资源的好习惯，可以使制作如虎添翼。

如果要求专业些的效果就需要到专门的录音棚和后期机房去制作了，费用较高，不适合初学者。

对于包括软件在内的设计制作技术的学习是无止境的，因为好的创意需要精良的执行才能诞生优秀的作品，所以同学们必须在有限的时间里多通过作业和各种实践提高自己的软件技能，为制作优秀的作品做好充足的准备。

5.4.7 其他制作材料

事实上，任何与艺术、情感相关的专业和学科都没有千篇一律、放之四海而皆准的规则，因为如果真是那样的话，就意味着艺术失去了自由和风格，也就没有了艺术所具有的人类思想和精神的价值。

作为一门鼓励同学们开拓思维、尝试创新的基础课程，虽然各种艺术形式都有其既定的限制和基本规律，但动态影像设计的制作方法和材料从某种程度上说也应该是"法无定法"，需要同学们发挥自己的创造力和想象力。

比如在练习中，我们用到定格动画这种动画形式。定格动画常被人称为是一门"材料学"，其材料制作本身就存在着诸多创新的可能性。工具和材料都有它们自己的特点，设计师要做的是合

图5-5　2011级视觉传达设计专业同学吕坤霖使用拼贴的方法制作的十堰视频《文字》截图，及工作照片

理利用他们，创作出不同风格的作品。尤其是当我们对于计算机软件掌握较少时，就更加应该发挥我们的绘画技能和手工制作的优势，即使变成"手作动态影像"也无妨，因为创新可能发生在制作的任何环节当中，无论是模型制作还是动作摆拍，一切都可以靠双手创造完成，一切都可以作为创新的条件和手段。在制作过程中，同学们努力发现合适的工具和巧妙的使用材料的方式方法进行创作，是非常值得肯定并且有益的。

下面图5-5的实例中，学生用剪报和拼贴这样最简单的方法、最廉价的材料制作的定格动画。先收集废旧报纸、杂志，再复印、剪贴、拍摄，之后用photoshop修图，最后用编辑软件连接成动画。

实时训练题（一）：动态字体创作

字体的运用从20世纪初期的表现主义到达达主义的平面设计作品，它表现出了强烈的个性。字体在作品中不仅只是中性、单纯的信息载体，更是具有表现力的创作主体。

此次训练要求学生完成以文字为主题的动态构成设计。要求他们使用字母、笔画、偏旁、部首、词组、成语、字段及其排列组合，构成具有节奏感和趣味性的作品，并选择合适的背景音乐，作品长度大致为30～60秒左右。对于动态文字表现，需要注意的方面如下：

（1）在屏文字的可读性。与印刷品上的文字有些不同，在屏幕上显示的文字，其可读性一般取决于字体的选择、屏幕显示精度、动态速度、特效的干扰程度等因素。

印刷字体不受屏幕种类和显示器精度的影响。而数码作品的基本单位是像素，72个像素为1英寸。苹果电脑显示器最接近这一换算规律，因而苹果机的屏幕显示中一个字磅就等于一个像素。72个像素高的字母在屏幕上的大小与印刷中的12磅的字母大小基本相同。同样大小的字在PC电脑上的显示要比苹果电脑上稍大一些。尺度大的字

第 5 章　创作流程

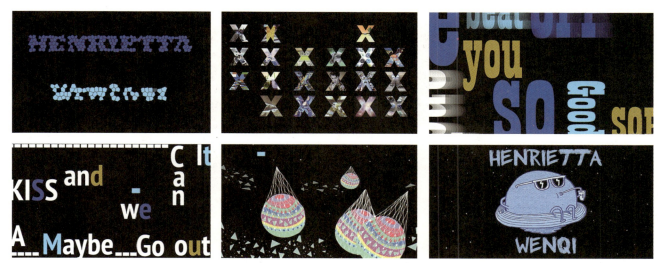

图 5-6　2012 级视觉传达设计专业吴文琪同学的动态文字设计作品。尝试运用多种英文经典字母，以及它们的不同大小、间距、排列在屏幕上的视觉感受，良好的 flash 软件基础为作品的创作提供了便利。

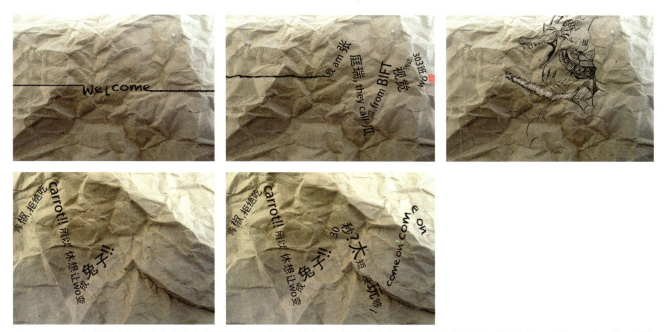

图 5-7　2012 级视觉传达设计专业张庭瑞同学的动态文字设计作品。褶皱的牛皮纸形成了具有强烈视觉冲击的肌理效果，作为作品始终出现的底纹，与颇具手写感的钢笔线描动物图形，以及粗黑明晰的印刷字体，在背景音乐的统领下，相映成趣。

母由于拥有更多的像素量，识别率要较尺度小的字母高。由于像素是方形的，当遇到圆弧转角时，屏幕显示只是通过不同程度的关闭像素来模拟，因而字母越小，失真越厉害。字母含有的细节越多，失真度也会越高。比如有钝角的 Serif 字体在屏幕显示上的失真度要较无钝角的 San-serif 字体高。

（2）告别标点符号。标点符号的主要功能是帮助说明理解阅读中的停顿与语气，其重要性在书面文字中不言而喻。然而在动态作品中的暂停和语气情绪的变化则是通过动态影像设计的顺序、节奏、停顿、色彩、视角、动作等造型语言来发挥书面文字中标点符号的作用，控制人阅读的速

图 5-8　2012 级视觉传达艺术设计专业张钦同学的动态文字设计作品。个性化的字体与匹配的插图，赋予作品以个性的魅力。

度和节奏。对事件的控制、运动轨迹的调节决定了观众对文字信息的吸收效率。字母的基本要素，如字体、字宽、字号、间距、行距，以及各种动态效果都可以反应文字的情感层次。文字的动态表现显然比书面文字更接近原始的话语（人声）表达。

太快的速度和过于频繁的特效虽然视觉冲击强烈，但不易于大脑接收，不一定能带来理想的识别效果。相反简洁的关键词，淡入淡出或慢速滚动等动态形式更利于文字传达的高效率，所以经常使用在动态文字设计中。

（3）个性化的字体。文字是记录语言的工具。同样的文字被有情感、抑扬顿挫地朗读或被平淡地罗列，其感染力是截然不同的。朗读的声调、语速、语调、音量等是否合适，都直接影响到声音的感染力和信息的接收效果。同样在动态创作中字体各个要素的编排不但要基于加强文字的视觉冲击力，更重要的是把握变化的尺度，以便最大程度地贴切与诠释内容。

文字作为动态视觉设计的表现内容和手段，其运动方式不同，给人的视觉感受也截然不同。水平虚化文字可以表现速度感；将平面的文字在模拟三维空间做环绕 X 轴、Y 轴、Z 轴的运动，可以产生空间进深的感觉；将重点词条运用单独上色、重复、放大等手法，以局部变化可将其强调突出；光效、投影、雾化、打碎、液化、马赛克等特效；具有透明度的文字层互相重叠，再分离的动态不仅产生空间感，更可以模拟出光影效

图 5-9　2010 级数字媒体专业王馨琦同学作品《字母创意》。用大写英文字母与抽象的卷草图案为素材，配合背景音乐的节奏形成动画。

果；加入点线面，不仅有效地加强字母之间的关系，还能打破方形屏幕的规整感，带给屏幕韵律和活力。

实时训练题（二）：声配画

选择一段音乐，利用抽象视觉（图形、文字、影像均可）设计制作与音乐相契合的抽象动态影像，随着音乐的旋律，营造气氛、传达情感。

要求：

（1）可以从抽象元素的数量变化、形态、色调、肌理、空间的构成与转换的方法来尝试和组织动态画面，探索抽象视觉带给感官的刺激与愉悦。参考超现实主义电影、构成主义抽象电影及众多实验视频中的构成形式。

（2）画面必须与声音的节奏相契合，画面的形象、色调、情绪可以来源于声音。最好选择调性起伏明显、对比强烈的音乐，容易形成强烈的视听效果。

（3）时间：不超过 60 秒。

图 5-10 中的作品插图表现风格多样，尤其是在鲜亮活泼的色调和背景音乐的巧妙统一下，显得生机勃勃，颇有感染力。

图 5-11 中，从单帧的画面中，能够看到作者对于文字设计及编排上的努力和尝试，作品整体的节奏和统一的视觉颇有张力。

图 5-13 中使用音响里蹦跳、闪烁的音高指示灯演绎着音乐的节奏感，在高潮处添加的闪光效

图5-10　2010级视觉传达专业卢夏琳同学作品截图

图5-11　2010级视觉传达专业张庆玲同学作品截图

果使作品摆脱了平淡。

　　图5-14为歌曲《乔克叔叔》量身定制了一个新版"MV"，以歌词和音乐为创意的起点，设计制作了具有自己独特风格的作品，在文字的出现以及文字与图片的关系上进行了一些尝试，幽默而有趣。

　　图5-15中作者灵活地使用CINEMA 4D制作的三维抽象构成作品，不论从动作的设计，还是镜头的衔接上，都能够看到作者的匠心。熟练的计算机软件操作技巧，无疑使他的作品如虎添翼。

第 5 章　创作流程

图 5-12　2010 级视觉传达专业孙玮同学作品截图

图 5-13　2012 级数字媒体专业孙郅男同学作品《Running》截图

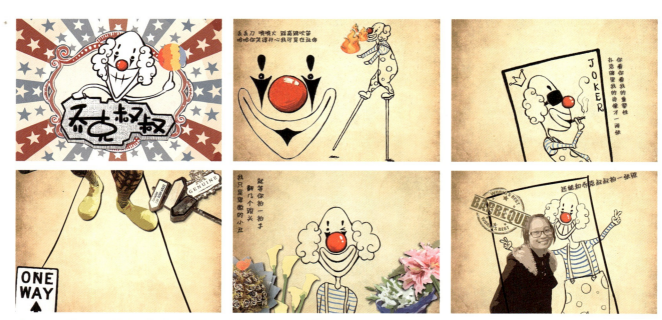

图 5-14　2012 级数字媒体专业王艺霏同学作品《杰克叔叔》截图

图 5-15　2010 级数字媒体专业韩修远同学作品截图，使用 CINEMA 4D 设计制作

参考文献

[1] 张菁，关玲．影视视听语言[M]．北京：中国传媒大学出版社，2011．
[2] （英）理查德·威廉姆斯．原动画教程——动画人生存手册[M]．邓晓娥译．北京：中国青年出版社，2011．
[3] （美）克里斯·韦伯斯特著．动画——角色的运动和动作[M]．杜晓莹，商忧译．北京：人民邮电出版社，2009．
[4] 葛德．电影摄影艺术概论[M]．北京：中国电影出版社，1995．
[5] 电影艺术词典编委会．电影艺术词典[M]．北京：中国电影出版社，1986．
[6] 周传基．电影、电视、广播中的声音[M]．北京：中国电影出版社，1991．
[7] 维基百科中关于 motion graphic 中的相关描述。

后 记
POSTSCRIPT

经过一年多的时间，《动态构成》这本教材总算成稿了，其中关于教材内容的编订真是几易其稿，最后确定的成稿是基于以下几个问题的思考：

构成是对造型形式语言的研究，相较于其他传统的三大构成，动态构成的重点是对于线性的、时间轴的构成组织方式的探索。

动态构成的研究基础在于动态影像的形成原理。

既然是形式研究，因而对学生动态画面造型语言的训练和培养是本书讲述的重点，而非故事情节或内容设计，课程实践设计（作业）应该也是以抽象的而非具象的形式表现为主。

因而，本书最终确定在讲授动画原理、视听语言、制作程序和方法三大部分内容的基础上，以教学成果、学生作业实践为依托，是对编者课堂教学实践的反映和总结。

笔者认为本书最有价值的部分，是同学们学习实践的作品，所以在此非常感谢2010级、2011级、2012级数字媒体艺术专业、视觉传达艺术设计专业、摄影专业、传媒设计与公关艺术设计专业的同学们。4年来的时间，他们见证了动态构成课程的成长。同学们在课堂上与我的积极配合、真诚交流是我本人教学研究工作的最大动力。正是他们在课程作业中的付出和可喜的进步给了我编撰教材的自信，这些作品也最终作为基础内容促成了这本教材的诞生。

新一轮的教学改革又开始了，新的教学计划势必将催生新的课程设计和教学内容，时代在变，作为教育者的我们又如何能不变？这本教材对我而言既是一个阶段性学习、思考的总结，也是一个新的开始。敬请读者批评指正。

图书在版编目（CIP）数据

动态构成/彭璐编著. —北京：中国建筑工业出版社，2014.6
高等院校动画专业核心系列教材
ISBN 978-7-112-17070-8

Ⅰ.①动… Ⅱ.①彭… Ⅲ.①动态－艺术构成－高等学校－教材 Ⅳ.①J06

中国版本图书馆CIP数据核字（2014）第150342号

责任编辑：李东禧　吴　佳
责任校对：刘　钰　刘梦然

高等院校动画专业核心系列教材
主编　王建华　马振龙　副主编　何小青
动态构成
彭　璐　编著
*
中国建筑工业出版社出版、发行（北京西郊百万庄）
各地新华书店、建筑书店经销
北京嘉泰利德公司制版
北京顺诚彩色印刷有限公司印刷
*
开本：880×1230毫米　1/16　印张：5　字数：130千字
2014年11月第一版　2014年11月第一次印刷
定价：**39.00元**（含光盘）
ISBN 978-7-112-17070-8
　　　（25700）

版权所有　翻印必究
如有印装质量问题，可寄本社退换
（邮政编码　100037）